最新油畫技法入門

Getting started oil painting techniques

最新油畫技法入門

Getting started oil painting techniques

Painting 02

Getting started

最新油畫技法入門
Oil painting techniques

作者：陳穎彬

Start

作者序

寫這本書前後歷時三年半
感謝過去二十多年來指導筆者的油畫大師們
沒有他們的指導就沒有這本書

　　油畫的歷史已經超過五世紀，幾世紀以來油畫的風格從古典繪畫到現代繪畫，無論哪種時代產生的畫派與主義，除了代表時代歷史背景外，也反映當時人文內涵；所以油畫是有其時代性，也就是因為所謂時代性才有所謂創新，尤其是二十一世紀的繪畫已不是少數單一風格呈現，而是個人思想自由表現。

　　編寫此書的目的，不是讓讀者學習某一畫派或某一風格，而是透過作者對於油畫的基礎造型、技法、色彩、形狀的介紹與示範，讓一般初學油畫者或基礎油畫者藉由書中介紹能有所啟發，進而對學習油畫有幫助。

　　本書編寫內容分為三大單元，第一單元是油畫基礎材料介紹；第二單元是油畫基礎表現技法，分為油畫畫法實例、色彩運用、畫刀實際操作與畫法、大刷子畫法等，書中內容可能都是市面上油畫書籍較少介紹；第三單元則是實例畫法，內容有人物畫畫法、風景畫畫法、靜物畫畫法、抽象畫畫法、荷花畫畫法、鳥類畫畫法、魚類畫畫法、雞類畫畫法，可以說是油畫基礎畫法中必備素材，都在本書中從實例繪畫過程，讓讀者對於學習油畫技巧更加簡單化，進而對於油畫產生興趣。

　　本書作者在寫這本書前後歷時三年半，這段期間感謝過去曾經二十多年來對筆者在油畫指導的大師們，沒有他們的指導就沒有這本書的呈現在國人面前，筆者要感謝**黃昆輝先生、羅慧明教授、陳顯棟老師、張淑芬小姐、戴彩霞小姐、劉麗貴小姐、陳淑滿小姐、周佳君老師、劉曉珮老師、黃意玲老師、林妍君老師、王守英老師、楊嚴囊老師、紀宗仁老師、翁重彬老師、簡志哲老師、林信維老師、施重慶老師、趙其煊馬術教練、張娟小姐、吉琳老師、陸琦老師、潘鴻海老師、李健宜老師、魏榮欣老師、王春敏老師、陳輝東老師、楊正斌主任、林玉英老師、張培均老師、韋啟義老師、潘小雪老師、葉繁榮老師、林福全老師、九龍畫廊、文墨軒畫廊、文明軒畫廊、豐原畢卡索畫廊、名家畫廊、名品美術社、張暉美術社、林大為老師、朱文苓小姐、99 藝術中心、已故郭進興老師**在繪畫上特別指導。

　　本書完成同時**特別感謝出版社薛永年總編輯**一路支持，才有這一系列書籍出版；以及**特別感謝國小美術啟蒙蕭秀珠老師**，讓筆者從小對美術產生興趣進而走向創作的道路，**也感謝馬來西亞黃玉蓮小姐關心及戴嘉鈴小姐在油畫構圖設計的協助**，使筆者對本書產生創作靈感。本書完成之時仍有疏忽之處，期望美術前輩及同好們不吝指正。

陳穎彬

Index

最新油畫技法入門
目錄

Getting started
Oil Painting Techniques

Painting 02

第一單元

Part. 1
油畫基礎材料

油畫基礎材料種類繁多
不同廠牌、等級，其價位相當懸殊

購買時除了衡量個人經濟能力與顏色數量之外
顏料的純度、彩度、明度，以及其附著耐久性也是必須考慮的重要因素

油畫顏料目前以色系、顏色多寡區分如下：

- 林布蘭油畫顏料共有 120 色左右。
- 梵谷油畫顏料共有 66 色。
- 新韓油畫顏料共有 109 色。
- 阿姆斯特丹油畫顏料共有 27 色。
- 好賓油畫顏料共有 150 色。
- 牛頓專家級油畫顏料共有 107 色。
- 學生級共有 45 色。

以下是市售常見顏料，初學者到美術社購買時一般常見的品牌：

- 林布蘭專家級：荷蘭出產，價格較貴分為 1～5 級，級數愈高價格愈貴。
- 梵谷油畫顏料：荷蘭出產，屬於中級原料。
- 新韓油畫顏料：韓國出產，屬於一般大眾學生常用顏料。
- 阿姆斯特丹油畫顏料：荷蘭出產，屬於學生級一般常用顏料之一。
- 好賓油畫顏料：日本製造，屬於高級原料，等級愈高價格愈貴，彩色飽和度相當穩定，顏料濃度相當適合一般創作者使用。
- 牛頓專家級油畫顏料：和林布蘭與好賓專家級是屬於同一等級，色彩飽和度與濃度皆適中，適合創作。

筆者將油畫顏料出產國、等級容量大小、顏料數量整理列表如下，供初學者參考：

油畫顏料品牌	出產國	等 級	容 量	顏料數量
林布蘭	荷 蘭	專家級 1～5 級	大瓶 150cc 小瓶 40cc	120 色左右
梵 谷	荷 蘭	中級分為 1～5 級 級數愈高價格愈貴	大瓶 200cc 小瓶 40cc	66 色
阿姆斯特丹	荷 蘭	學生級	皆為 200cc 也有一盒裝 40cc	27 色
新 韓	韓 國	學生級	大瓶 200cc 小瓶 40cc	109 色
好 賓	日 本	專家級	40cc	150 色
牛頓專家級	英 國	專家級	40cc	107 色
牛頓學生級	英 國	學生級	大瓶 200cc 小瓶 40cc	45 色

第二節 初學者認識調色油

一般市面上常見的調色油分為四大類：乾性油類、揮發性油類、輔助劑、凡尼斯。

（一）所謂油畫乾性油類：

就是一般所稱的「黏結劑」，其目的是希望在畫畫時除了保存原料的不容易變乾裂可以放得更長久外，就是當我們畫畫時更能有流暢性，畫起來更得心應手。

乾性油一般是以亞麻仁油為主，而亞麻仁油又有分冷壓亞麻仁油、氧化亞麻仁油、快乾亞麻仁油、快乾罌粟油。

而這些油都是和油畫顏料相調和使得畫時更流暢而方便作畫，但也必須與其他油相混合，例如亞麻仁太濃稠，必須和松節油相調和，使得亞麻仁油稀釋後更方便作畫。但調配比例也會因畫面需要而比例不同。

（二）油畫揮發性油類：

又稱為「稀釋劑」。如果僅用亞麻仁油黏著劑來調油畫顏料，將來在油畫表面會變黃，乾燥時間也會變長，揮發性的稀釋劑可以增加繪畫時的流暢感。一般會將揮發性油，如松節油加亞麻仁油調和，繪畫時會更為流暢。

歸納揮發性油的優缺點如下：

優點：
- 和亞麻仁結合使調色時更容易。
- 減少變黃或者產生皺摺。

缺點：
- 使用太多原料乾的太快會產生龜裂。
- 單獨用於調色描繪後，畫面顏色飽和度不夠。
- 單獨使用畫面較沒有光澤。

一般稀釋劑種類：

- 油繪清潔液。
- 精煉松節油。
- 油繪油精。
- 無味的稀釋液。

第五節 油畫筆介紹

市面上的油畫筆品牌很多種，價格上便宜和昂貴也有很大差別，一般油畫筆可分兩大類：形狀、號數，是讀者必須要知道。

（一）形狀大小：

不管那一種形狀都有大小，一般而言大畫用大油刷筆；較能得心應手，畫細部如人物五官可能用0號筆，因此畫一張畫隨時、尤其是開始畫時最好先把畫筆擺在調色盤旁。

（二）形狀區分：較適合畫風景畫。

- 圓形油畫筆：圓形畫法筆適合畫樹林、海浪、花草、風景畫。
- 榛形油畫筆：榛形筆一般受到喜好油畫者普遍喜好，原因是榛形筆可以做出各種不同造型，握筆方式也可拿斜斜地畫。
- 短平油畫筆：短平油畫筆一般平塗或者小面積的質感會用到，例如畫一面牆可以利用明暗與色調推出不同的層次。
- 扇形筆：扇形筆一般分出不同大小，為使塊面與塊面交接的線不太明顯，常使用扇形筆畫出來。例如人物臉部色塊與色塊之間交接處，則非常適合用扇形筆，讓兩塊面融合而不太明顯。

大小不同圓形筆

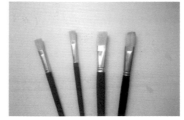

大小不同短形油畫筆

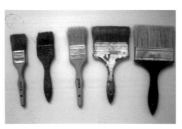

大小不同平塗刷子

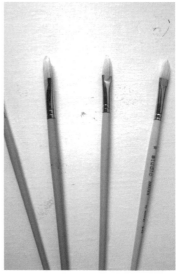

大小不同榛形油畫筆

第六節 畫刀介紹

畫刀可分為油畫刀、調色刀、刮刀三種。

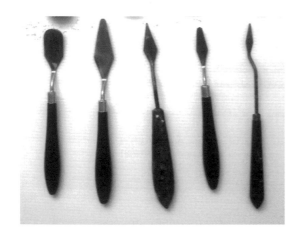

（一）油畫刀：（上左圖）

一般調畫刀有三角形、尖三角形、菱形等，有各式各樣大小尖頭的菱形，也有圓弧形頭的菱形。基本上畫刀與畫筆交互使用。

畫刀的作用：

- 可以襯托出筆的觸感，增加畫面生動，也是一般畫筆做不出來的效果。
- 油畫刀可以做出不同線條，可用刀的側面，以拉、拖、壓或三種同時使用，做出不同效果。
- 筆刀單獨可以表現出任何一種題材、風景、人物、抽象、靜物等，非常適合表現出另一種風格。

（二）油畫調色刀：（上右圖）

顧名思義為油畫調色之用，一般是將油畫的顏料，與另一色顏料用畫刀的尖端沾一點顏料相互調和，比起用畫筆沾顏料來得好，一來較易控制份量，二來避免使畫筆髒汙。

（三）油畫刮刀：

油畫的刮刀是用來將畫面的多餘或已乾的顏料刮除，同時調色板上已乾的顏料也可用刮刀來刮除。用刮刀刮顏料比起調色刀來得好用。

第七節 調色盤介紹

（一）木製調色盤：

目前較被廣泛使用，因為材料取得容易，美術社購買方便，一般木製調色盤以櫻花木最為理想，但相對價格較為昂貴，好的調色盤當然價格較高外，使用起來材質「硬而輕」是其特點。

目前市面上的木質調色板形狀有腎臟形、方形、橢圓形、摺疊形，可供讀者選用。
（參考壓克力調色盤圖）

（二）石製調色盤：

一般是光滑大理石，其優點是硬度夠，且因材質光滑所以調色方便，但是每次使用完後一定要記得馬上清理，保持調色盤乾淨。

石製調色盤，一般為光滑大理石表面

（三）壓克力調色盤：

一般是使用白色的，其特點是可以依自己喜好大小形狀裁切，一般壓克力材料店均有販售。

木頭製與壓克力調色盤

（四）紙製調色盤：

一般紙製調色盤攜帶方便，缺點是調色面積較小，做較大畫時調色盤會顯得不夠用。

第八節 油畫架介紹

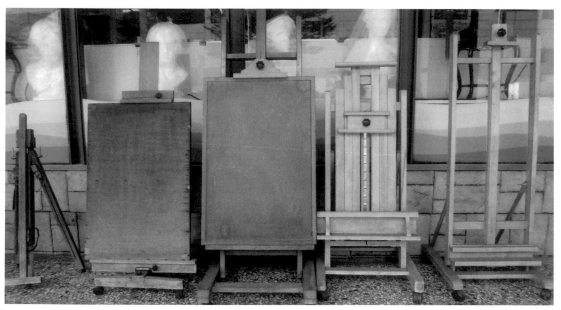

各種室內與室外不同的畫架（張暉美術設提供）

油畫架一般有各種類型，一般畫架主要分為：

（一）室外畫架：

一般是寫生型畫架，寫生則有水彩寫生畫架與油畫寫生畫架，本書圖中的畫架是所謂「畫箱畫架」，而畫箱畫架則是油畫的寫生畫架，一般國內專家用都以進口用的畫箱畫架較多，當然有所「機動性」外，最重要內在有畫箱，畫箱除了放顏料外，也可以有調色盤及畫筆，但是進口畫箱價格上至少 5000 元左右。

（二）屋內畫架：室內畫架，顧名思義為放在室內的畫架。

好的畫架除了價格較貴外，一般也比較厚重，有些甚至於數萬元；優點是：

- 可以調整高度
- 也可以調整角度、傾斜度避免反光，作畫時最方便的角度畫畫。
- 更大張畫時，可以固定使其更穩固地作畫。

依照形狀及大小我們書中提到各種不同的畫架型式，記得讀者購買時，可能考慮價格外，實用性是較重要的，在這裡所謂實用性就是具有穩固性、符合人體工學方便性，如隨時可以調整高度、角度最重要，雖然價錢比較貴，但往往好的室內畫架可用數十年不會壞。

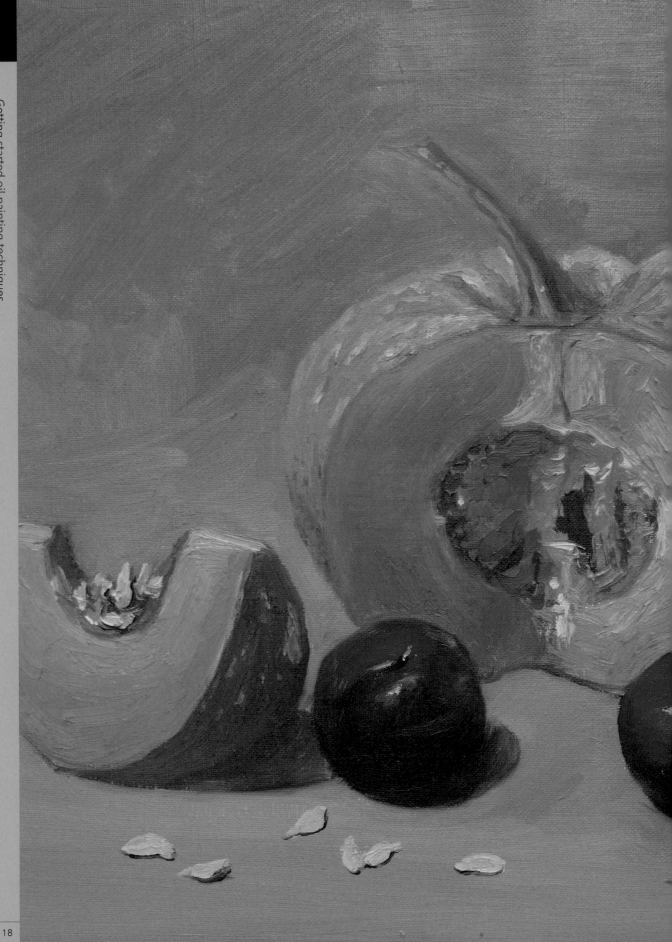

第二單元

Part.2
油畫基礎表現技法

油畫的畫法是影響繪畫風格的因素之一
無論哪種風格都可將畫法歸納為一種或多種方法

無論哪種方法都必須讀者「親自去嘗試」
身體力行從中體驗各種畫法之趣味,並找出自己喜歡或想要達到的效果
這一點鍥而不捨的精神,會影響自己的繪畫風格

第一節 油畫的畫法

油畫的畫法是影響繪畫風格的因素之一。無論哪種風格都可將畫法歸納為一種或多種方法應用，因為有時候一幅油畫從頭到尾只有一種畫法，有時則會應用多種方法來完成，但無論哪種方法都必須讀者「親自去嘗試」，身體力行從中體驗各種畫法之趣味，並找出自己喜歡或想要達到的效果，這一點鍥而不捨的精神，會影響自己的繪畫風格。簡單來說，如果你找到繪畫方法非一朝一日，而是日積月累，並且是心無旁鶩有一顆企圖心才能達成，就如畢卡索大師所說的「繪畫是要靠百分之八十的努力」，這句話從 20 世紀繪畫天才口中說出，代表無論多麼有藝術創造力天份的人，也必須透過不斷「努力及實驗」才能有所成果，看看歷史上中外有成就的畫家，不就是如此。

繪畫的畫法，大致區分如下：

01 畫出蘋果的形狀及最暗部

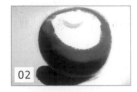

02 以中綠畫出中明度

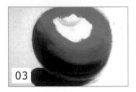

03 將蘋果繼續往上畫

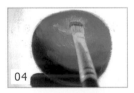

04 草綠加檸檬黃，畫出蒂的凹槽

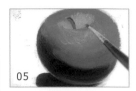

05 畫出蒂的部份

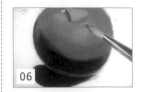

06 將蘋果最亮處繼續畫出

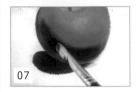

07 畫出蘋果最暗處再加深

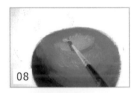

08 蒂的亮光處再加深

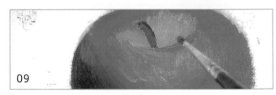

09 畫出蘋果最亮的高光部份，並調整整體色調

（一）一次完成畫法：（例如一般印象派畫法）

一次畫法簡單說就是用畫筆較小的畫 8 號或畫 6 號，以半天或者更快的時間來畫完一幅畫，一次畫法較適用於以下情況。

- 素描輪廓形狀準確。
- 對色彩的明度差異、彩度高低、色彩變化要有相當瞭解。
- 對於簡單技法也要有所瞭解，如前色法、薄塗法、重疊法等都能熟悉，那麼一次畫法並不難，同時也是最有成就感的畫法。

本書就是用一次畫法教導讀者在短時間畫出一個水果或器物，進而達到繪畫上的樂趣與成就感。

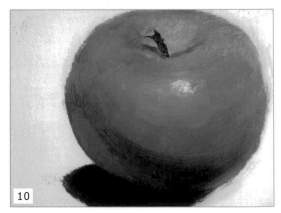

10 完成圖

（二）重覆畫法（重疊法）：

重覆法或重疊法顧名思義就是可以重覆地畫或反覆地修改，這種畫法也是油畫材料的特點，因為油畫是可以反覆修改的。不過這種畫法有時需要等油畫的畫比較乾後再來畫第二層或修改畫面，才不會變髒掉或糊掉（整張看不出來形體）。若是第一次開始構圖不太滿意，可以用抹布擦去顏料，或以松節油稀釋顏料後再構圖。若構圖還是不滿意，可再用抹布完全擦拭掉，再用其他顏料擦拭修改。總之，這種畫法可以一直修改或重疊，可放半年、一年再拿出來畫直到滿意為止。

圖中左邊天空比較暗，可以用筆及畫刀加暗　　圖中利用重疊的方法，畫出天空較亮的地方（也可用刷子）

（三）寫意畫法：

自由隨意抽象畫法，此種畫法最常見的是抽象寫意表現，但前提是對於繪畫有豐富經驗與造形能力，才能「胸有成竹」進而達到「隨心所欲」地創作。然而對於初學者而言，若是從「繪畫」即是「遊戲」的理論，也未嘗不是一種創作或學習嘗試表現的方法。寫意畫法是需要信心的一種畫法，也是有些人在摸索當中必經過程的一種畫法，但也往往因信心不足而裹足不前。

從上述三種方法，讀者可以瞭解無論以哪種畫法來表現，都是值得嘗試的，從不斷嘗試的實驗繪畫中找出自己喜歡的表現方式，進而展現出自己的繪畫風格，這也是油畫最難的一部分。

有人窮其一生努力繪畫，目的也就是在創造自己的風格，這都是從不斷自我鍛鍊毅力和信心最後才有可能達到。但也有人隨心所欲創造出自我風格，其間的關係如何產生，也不外乎是要勇於嘗試的精神吧。

 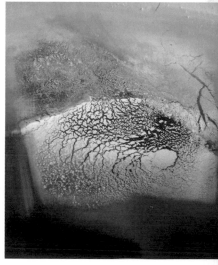

一種抽象的寫意（作者畫）　　　　　　　　圖中作者應用寫意方式畫出意境的山

第二節 初學油畫的繪畫步驟

油畫的畫法，最常見與最實用的是一次完成畫法，另一種是大家熟悉的重覆畫法，其次是寫意畫法。

一次完成法可參考：（本書中（十）靜物南瓜畫法與（十一）酒瓶與水果靜物畫法）

也就是一次在 3 至 5 小時內，畫完成一幅 8 開大小如 6 號或 8 號的油畫作品。此畫法是對於剛開始對寫實油畫有興趣的人最有成就感的一種畫法，因為初學者可能在很短時間就可以畫出一張畫，不管靜物、風景或花卉都可以應用這個方法。以下介紹一次畫法之步驟：

步驟 1：先塗底色。有些人不塗底色，但是會在畫布先全部打一層底色。

步驟 2：先畫最 暗的地方。先用「色塊」畫出暗面（一般會加對比色）。畫最暗面絕對不能加白色，舉例：一般而言如果畫紅蘋果，那麼蘋果的暗色就是「紅色」加紅色的對比色「深綠色」及「一點藍色」，也就是先把描寫對象「在心裡面」分為「最亮面」、「灰面」（次亮面），及最暗面。

步驟 3：再畫出「次暗面」。這時候就是物體「固有色」，意即橘子就是橘子色（橘紅、橘黃、深黃或檸檬黃）。紅蘋果就是大紅色。

步驟 4：最後就是「最亮面」的步驟。通常需要加上「白色」或「黃色」或比物體「固有色」更淺的顏色，一幅畫才有「光線」的感覺，也才顯得出畫的生命力及吸引力。

如果你已經知道以上的繪畫步驟方法，那麼你已經進入油畫的世界了。同樣地這種方法也可以應用在抽象畫或現代繪畫的任何畫法。

畫出佛手瓜的形狀

以深黃接焦赭

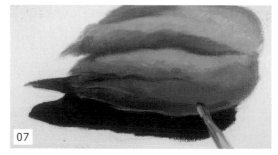

畫出陰影

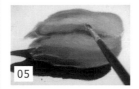

以檸檬黃疊上亮處

以焦赭再疊出暗處

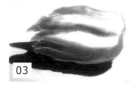

以焦赭畫出暗部

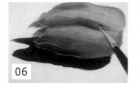

以焦赭再畫出暗處

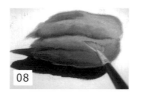

以排筆將亮色與暗色輕輕撥一下

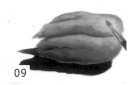

以小畫筆畫出最亮的地方

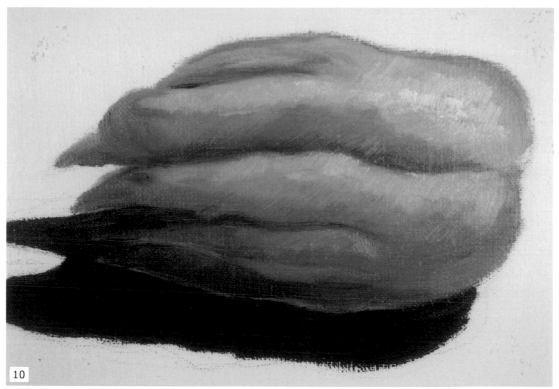

作品完成

第三節 初學油畫配色應用方法 — 如何使用油畫色彩

一般油畫作品,初學者遇到第一個問題除了素描畫輪廓外,最頭痛就是色彩調配,因為可能在沒有老師教導下,即使對繪畫滿腔熱情,卻總是不知從哪裡下手。因此,如果你們是喜歡畫寫實畫的愛好者,或者是一開始很想把油畫畫好卻不知如何下手,筆者提供以下兩個方式讓讀者練習:

(一)素描形狀正確:

畫寫實畫一開始脫離不了「形狀」及「明暗」的準確,這兩點和油畫息息相關。也就是說,讀者想要畫好寫實畫「起碼」對於物體素描「形體」與「明暗」要有基礎概念與瞭解,否則會有挫折感。常常有讀者會問,畫油畫是不是得先學素描呢?雖然不是劃上等號,但如果你先學素描再畫油畫,在「形狀」與「明暗」的問題你已經解決了一半,也就是說如果讀者先學素描再畫油畫,那麼你大概只需擔心如何使用色彩就好,接下來第二點我們就來談談「使用色彩捷徑畫法」。

(二)找出使用色彩的方法:

承接第一點,假設你已經知道素描「形狀」與「明暗」,那麼色彩如何使用和前述章節談到的初學油畫的繪畫步驟其實是相互關連的,讀者須瞭解繪畫步驟包括如何用色,應對顏色、明暗、彩度有基本認識。用色步驟簡述如下:

步驟 1:先畫暗部色彩

使用對比色,如果讀者已經從上節中知道暗部開始畫,那就先使用對比色互調,例如紅色的蘋果,它的暗部可以和樹綠或深藍等較「暗」的對比色互調。

步驟 2:畫中間色調用色

中間色調通常是指物體原本的顏色,例如「綠色」蘋果的中間色調是綠色,而「紅色」蘋果的中間色調則是紅色或光影色(受不同光影響的色)。為了不使讀者造成學習上的困擾或挫折,中間色調在開始練習的時候,就是用物體的原色,如上面說的「紅蘋果」的紅,「綠蘋果」的綠,「紫葡萄」的紫,這些都是物體的固有色。如果你還是不清楚,就請把你買的顏料拿來和畫的物體「比對」一下哪一個比較接近就對了。

步驟 3:畫亮部顏色

畫亮部顏色通常要加到「白色」或者比固有色「更淺的色」。例如:紅蘋果,固有色就是紅色,畫亮的部份可以加「橘紅」或「橘」或「深黃」或「檸檬黃」或「草綠」(蘋果有些帶一點綠)或者「白色」。

為了讓讀者更深切瞭解,在下一節油畫色彩基本練習,將教導你們更熟悉如何使用顏色。但筆者需強調,畫寫實物體,在畫亮時請盡量不要加「白色」,否則物體會變成灰調而失去飽和度,彩度也因而降低。但如果是畫「不寫實」寫意或抽象,則不在此限。

01

畫出輪廓

06

畫出蘋果的暗部

10

以樹綠畫出橘子次暗部

14

以檸檬黃加白畫出桌面

02

如果畫錯了就用抹布擦拭

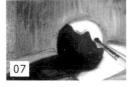

07

以深紅畫出蘋果暗色

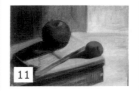

11

將桌面與背景畫出來

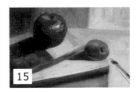

15

再加深暗部

03

再以焦赭重新構圖

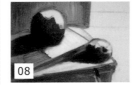

08

畫出葉子的暗色

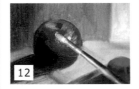

12

以橘紅畫出蘋果亮處

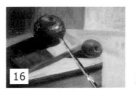

16

以排筆將亮與暗輕輕掃一下

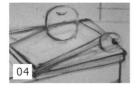

04

把書本的厚度畫出來

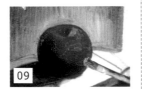

09

以橘紅畫出蘋果次亮色

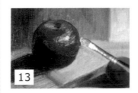

13

畫出蘋果的亮處

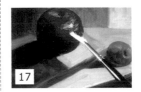

17

以排筆將亮與暗輕輕掃一下

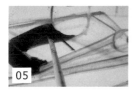

05

畫出最暗的部份

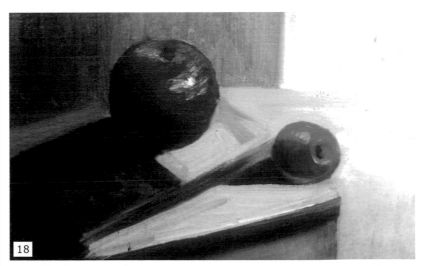

18

作品完成

第四節 油畫色彩基本練習

如果你是一位初學者，可能對於油畫的所謂「明度」（分出物體明暗度）、「彩度」（色彩鮮豔度練習）、「色相練習」（色彩的名稱練習，如紅色、綠色等練習）還不甚瞭解，筆者提供你幾種基礎練習的方法，幫助你對於進入油畫繪畫領域有更進一步認識。

黑白色練習（大刷子練習）

（一）黑白色明度練習：

就是只有利用黑色、白色來做練習，這兩種顏色可以調成不同的灰色，進而產生不同層次，如果你是一位油畫興趣者，你一定會發覺黑白畫（灰色的畫）可以有那麼多變化，進而更喜愛油畫。黑色加白色量愈多，則明度變淺。

綠色色彩度練習

（二）有色彩的明度練習：

就是利用一個顏色（如紅色、綠色、藍色）調白色來做練習，例如用白色加上紅色，不同份量的白色加紅色，就會產生不同的顏色明暗，如果同一張畫，你嘗試用不同明度變化在裡面，那麼你已經進入繽紛色彩的世界了。加比綠色更淺顏色，如草綠色和黃色明度變淺。

紅色色彩度練習

（三）彩度的基礎練習：

彩度練習是指油畫顏料色彩之彩度應用，例如：高彩度色彩搭配、低彩度色彩搭配、高彩度與低彩度相互搭配產生效果，你將會有一番新的體驗。加比紅色更淺顏色，如橋紅、橋黃讓明度更淺。

（四）色相的基礎練習：

在色彩學裡面，色相就是色彩的名字。也許你已經知道色相是如何應用在一般生活中，例如家裡的裝飾、窗簾、衣服的搭配，但要如何應用在油畫，使畫面調和產生美感，這就需要勤加練習。筆者提供一種色相練習方法，你不要有壓力，請盡情用刷子去畫吧！你只要知道色相，例如紅、橙、黃、綠、藍等基本顏色，然後用色塊表現出來，色相的搭配自然就會更進一步，並且更瞭解色相。

你可以試著在一塊板子或圖畫紙上畫出不同的色彩色塊，兩兩或三塊、四塊不同組合放在平面格子或立體塊面上，然後觀察這些搭配是否舒服，是不是你想要的色彩。

一般色相搭配可以分為：

- 同色相色彩搭配，例如相同顏色與暖色系互相搭配。
- 互補色相搭配，就是一般的對比色搭配。
- 同色系與灰色系的搭配。
- 灰色系的搭配，例如不同的灰色系與明度不同的灰色系做搭配，或者灰色系與黑色做搭配，這些都可能產生強烈視覺效果。

至於前面所提到的，任何同色系（暖色系與冷色系）搭配灰色系，就是初學者的基本練習與基本知識，讀者一定要練習看看，一定會有不一樣的體驗！

第五節 刷子（筆）的應用

刷子是一般學習繪畫者比較少嘗試的畫筆，因為初學者往往都是習慣用油畫筆來畫畫。你可能會問，一開始畫畫到底適不適合用刷子呢？事實上，大型、中型、小型不同的刷子都適合拿來創作一幅畫，尤其是油畫的創作，比起水彩、國畫都更適合用刷子。一般 10 號刷子甚至 6 號刷子也同樣可以拿來畫，對初學者而言，刷子大概有下列幾種用途：

（一）構圖：

初學者用刷子構圖一般是拿斜的，只不過大畫一般是用大筆拿斜的來構圖，小畫也可以拿斜的來構圖，或者同一張畫也可以大刷子與小刷子交互使用構圖。

大刷子用來構圖

（二）畫出大塊面：

構圖後會畫出明暗與色彩，在還未修改以前，可用刷子畫出大略塊面。

也可大面積使用

（三）平塗：

刷子無論大小，都適合平塗效果，但建議最好能多準備幾支不同大小的刷子，這樣在畫的過程就不用反覆去洗筆。

當然，大刷子洗筆時是用比較大的洗筆桶，一來油畫筆比較容易洗得乾淨，二來再繼續畫畫時畫面才會較清晰而不弄髒。

刷子可用來平塗

第六節 陳顯棟老師示範造形練習

現代藝術國際繪畫大師陳顯棟老師曾說：「繪畫除了『造形』還是『造形』」，這一句話一語道破藝術的個人風格建立是一件不容易的事，因為造形和風格離不開，有人窮其一生只為求風格建立，最後人生還是原地踏步階段，為何？有多少位所謂「畫家」，這問題是一般初學者或已經有基礎的人所不曾經想過，因為藝術若只求閉門造車依樣畫葫蘆，或是自我消遣及娛樂這所謂自創風格就不那重要，但對於已進入繪畫世界，又想有所創新的人，那麼造形就再重要不過了，因此本書在本章請到兩岸現代繪畫大師，他創立特殊風格，並在近代繪畫上風格有所突破，陳顯棟老師除了特殊材料與技法，對於造形上色彩與色塊之間的配置尤為獨到之處，因此畫總是給人一種賞心悅目的感覺，繪畫「盡在不言中」；因此所謂現代藝術脫離不了造形，這句話更可說一語道破了「如何造形」非常重要。

因此造形因素除了從大自然得到靈感外，其實是最重要是「不斷嘗試」，這也是陳老師所說的「不怕錯」、「不怕失敗」，唯有從失敗中得到「造形經驗」、「累積經驗」最後才能有突破，這是筆者要提醒有繪畫興趣的讀者最重要的一件事。

若你是一位初學者，那麼愈早接觸造形訓練對於創作是愈有幫助，以下筆者歸納幾點有關於造形的方法。

1. 對於描繪形體不要預設造形。
2. 畫時注意不要捨不得修改，大膽修正調整，只有在嘗試中來進步。
3. 對於色彩明度、彩度變化除了瞭解，還要嘗試並運用在造形中。
4. 可嘗試不同的筆在同一張畫，可先練習線條變化造形，再畫畫色塊或者同時進行色塊與線條交叉練習，也就是線條畫完畫色塊，色塊畫完畫線條。

以下是陳顯棟現代繪畫大師塊面示範過程：

陳顯棟大師塊面示範之一

陳顯棟大師塊面示範之二

陳顯棟大師塊面示範之三

陳顯棟大師塊面示範之四

陳顯棟大師塊面示範之七

陳顯棟大師塊面示範之十

陳顯棟大師塊面示範之五

陳顯棟大師塊面示範之八

陳顯棟大師塊面示範之十一

陳顯棟大師塊面示範之十三

陳顯棟大師塊面示範之六

陳顯棟大師塊面示範之九

陳顯棟大師塊面示範之十二

陳顯棟大師塊面示範之十四

陳顯棟大師塊面示範之十五

第七節 油畫刀的基本技法

油畫刀在油畫工具材料中，不僅是一種輔助工具也同時可以代替筆成為獨立創作工具之一，常有人問我畫刀畫法與應用，我都會告訴他們，畫刀像筆一樣表現出來的油畫風格，另有一番的質感表現，因此我想對初學者而言，未嘗不是另一種油畫表現的方式，但是大前提是畫刀和畫筆一樣是要「熟能生巧」，如果讀者有興趣畫刀表現，那麼必須常常拿畫刀就和畫筆一樣，久而久之就可以和畫刀建立起感情，找出你熟悉及適合的畫法。當然也可以整張畫用畫刀創作，也可以在一張畫中部分用畫刀來輔助表現，例如風景畫中，石頭用畫刀最常見。

就畫刀表現可分：

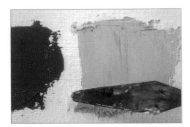

畫刀平塗畫法

（一）平塗：

用於厚或薄顏料的平塗，一般油畫以厚原料表現更有質感。

畫刀混色畫法

（二）混色：

當兩種顏料混合時，可以在調色盤先調色，或者在畫布上用刀混色，刀背向上壓，輕輕由左而右或由右至左就會有不同結果，如果用力壓和輕輕效果有些不同，可以親自體會。

畫刀色塊畫法

（三）畫色塊：

可以筆刀上下左右往「中心」斜推，可以畫出一個色塊。

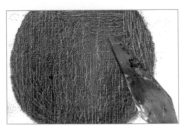

畫刀刮顏色畫法

（四）刮刀畫法：

刮畫一般在油畫打底時，當要重疊上一層時又不想下層太厚時使用，此時將原來畫好的色塊以畫刀刮出，再疊上一層會有另一種質感，並且在暗的地方會有空間感。

第八節 畫刀技法的示範實例

上一節介紹了基本技巧，筆者長久以來發現不管國內外美術油畫畫介紹技巧方面在畫刀實例非常少，因此在這本書中筆者特別示範畫刀畫蘋果，藉由畫蘋果練習形狀、明暗及刀子技法。

畫刀蘋果示範

以筆畫形狀。

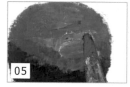

在亮部加一點檸檬黃。

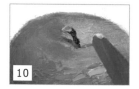

再沾檸檬黃加一層，修畫出蒂凹陷地方。

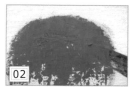

先用樹綠加檸檬黃畫刀打底。

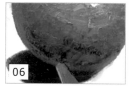

在暗部再畫一點樹綠加檸檬黃。

以草綠用畫刀畫出較淺綠地方。

點在最亮地方。

全部平塗。（上節介紹平塗法）

蘋果上蒂凹槽畫上亮一點，並且再以筆畫蒂。

以畫刀沾白色。

再調整次亮地方，使蘋果更有層次感。

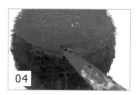

在暗部加平塗加一點鈷藍。

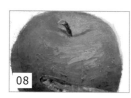

以筆尖用深黃畫出層次感。

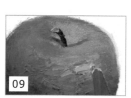

再沾檸檬黃，加一層。

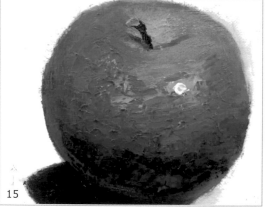

作品完成。

01 佛手瓜

01

以焦赭畫出佛手瓜的形體。

02

以大紅、藍色、樹綠調畫出陰影。

03

以焦赭大略薄塗出瓜的暗部。

04

在焦赭加樹綠畫出暗部。

05

再往上以操綠加一點檸檬黃疊畫出綠色中間色調。

06

瓜上半部調出草綠色畫出。

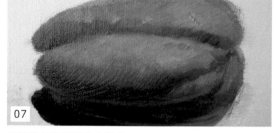

07

以草綠色塗滿瓜空白地方。

08

亮部再以草綠色調檸檬黃重疊畫出整體最亮部，使其更有立體感。

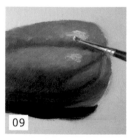

09

以小筆沾白色顏料質皆畫上佛手瓜亮光部份。

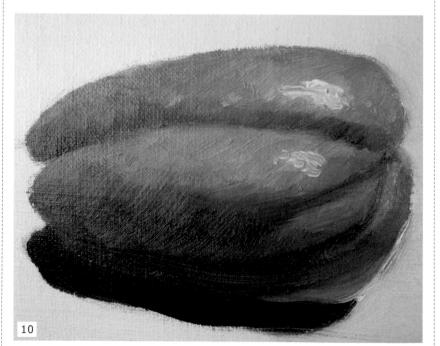

10

佛手瓜已完成，較亮的部份可用檸檬黃調草綠色畫出。

作品完成

02 綠色番茄　靜物繪畫步驟

01

以焦赭畫出番茄形狀及陰影位置。

06

以果黃為主調一點草綠畫出受光面番茄的黃。

08

在番茄上半部草綠調一點深黃可使番茄更有層次。

10

觀察番茄是否有可以修改的地方。

02

以焦赭畫出番茄體積感。

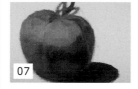

07

以樹綠（多）加一點橘紅（少）加深番茄左上邊暗部。

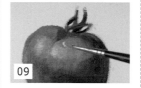

09

以小的油畫筆用白色畫出番茄的亮部。

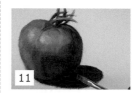

11

在影子的地方加深靠近番茄暗部顏色。

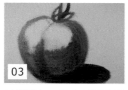

03

以樹綠加一點焦赭畫出番茄暗面。

04

再以草綠加深黃畫出番茄色調。

05

以草綠（多）調一點樹綠（少）畫受光面的綠。

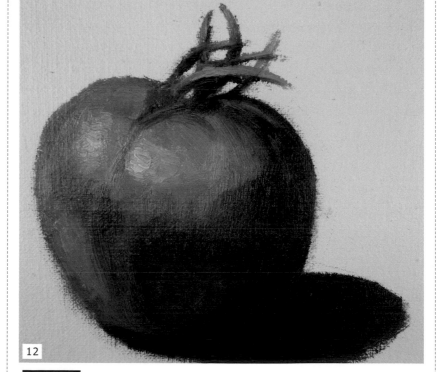

12

作品完成

03 椪柑

靜物繪畫步驟

01

以焦赭畫出椪柑的外形，注意椪柑皮上的皺褶紋。

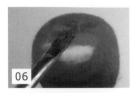

06

以橘紅加深黃畫出椪柑中間調。

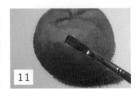

11

以檸檬黃加深黃提亮。

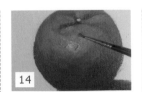

14

以白色顏料用小筆點出椪柑最亮點。

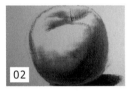

02

以排筆用淡色畫出椪柑的暗部及陰影。

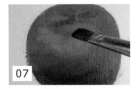

07

以深黃為主加一點檸檬黃畫出椪柑的空白地方。

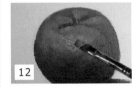

12

以較厚的檸檬黃加一點白重疊至亮部使其更立體。

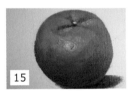

15

觀茶椪柑是否有需要加強地方。

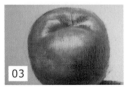

03

再以排筆焦赭淡色畫出椪柑上半部色彩。

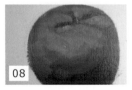

08

將椪柑最亮地方再以深黃加檸檬黃重疊。

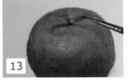

13

將上半部以焦赭小筆畫出椪柑皺紋線。

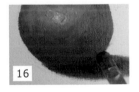

16

加深椪柑的影子。

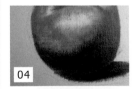

04

以焦赭加深椪柑下半部暗色使其更有立體感。

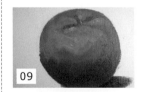

09

觀察椪柑整體明暗。

05

以橘紅加一點焦赭銜接椪柑的暗部。

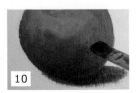

10

以扁形筆將暗部與亮部畫出中間調。

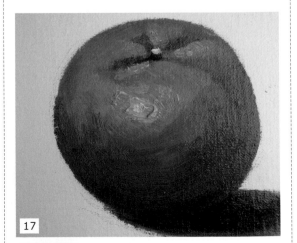

17

作品完成

04 青菜　靜物繪畫步驟

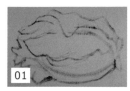

01

以焦赭畫出小白菜的外形。

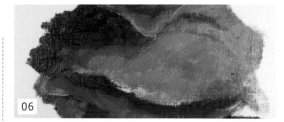

06

以草綠為主加一點樹綠畫出。

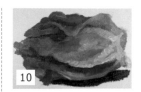

10

看看整體是否有需要調整地方。

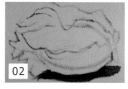

02

以大紅及樹綠及鈷藍畫出影子。

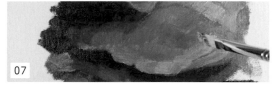

07

以黃色調白色畫出葉子的亮部。

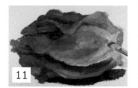

11

將菜的梗部份再以檸檬黃加白色加草綠畫亮一點。

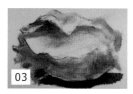

03

以焦赭畫出白菜的大略明暗。

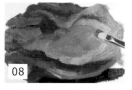

08

以檸檬黃調草綠畫出黃色葉子部份。

09

把葉子較暗處調亮，使葉脈更為清楚。

12

菜的上半部葉子暗的部份再加亮。

04

將大白菜的暗部以樹綠加橘紅或鈷藍加焦赭再加深。

05

先以樹綠加草綠畫出菜葉子。

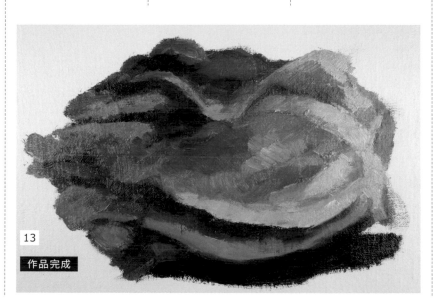

13

作品完成

05 有塑膠袋的橘子 繪畫步驟

01 先以樹綠調橘紅色在橘子的背景塗上底色。

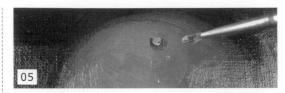

05 將橘子的亮部填滿，並畫出橘子的蒂樹綠加橘紅部份。

12 以排筆沾白色顏料畫出塑膠袋感覺。（先觀察塑膠袋形狀，並且大膽畫）

02 以焦赭塗上橘子的底色。

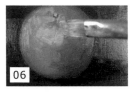

06 用扁筆以檸檬黃重疊畫出橘子的最亮部。

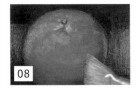

08 以排筆將亮與暗的交接地方輕輕撥開畫均勻。

13 以斜筆筆尖畫出塑膠袋感覺。（用扁筆尖沾顏料）

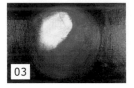

03 以橘紅調深黃色接橘子的暗部。

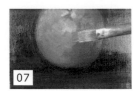

07 亮部由上往下畫出。

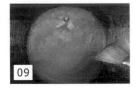

09 將背景與橘子的旁邊以排筆打散使其橘子邊緣不要太明顯。

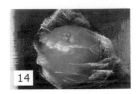

14 繼續以斜筆畫出塑膠袋質感。

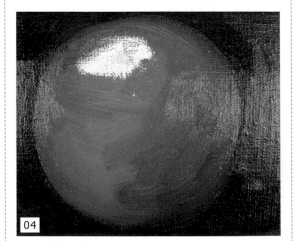

04 以深黃畫出橘子的中明度（橘子的本色）。

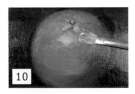

10 以檸檬黃加深中間最亮點，使橘子有凸出立體感覺。

15 以斜筆沾白色顏料畫出塑膠袋質感。

11 橘子旁邊再加亮一點。

16
看看整體是否有需要調
整。

17
以排筆將白色顏料打散。（目的是有些地方白色顏料太
多要打薄比較像塑膠透明感）

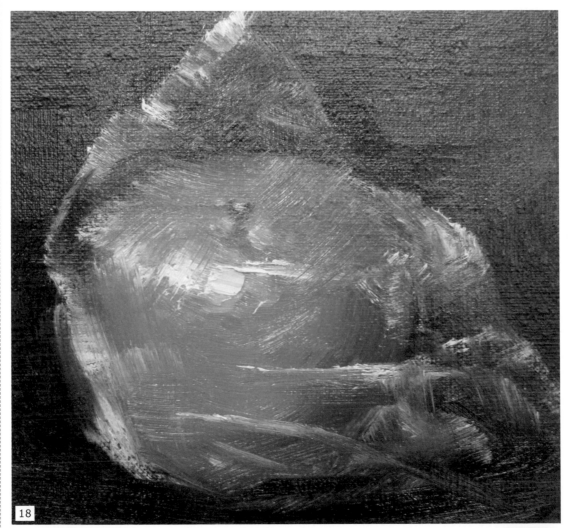
18
有塑膠袋的橘子完成圖。

作品完成

第三單元

Part.3
實例畫法

透過作者對於油畫的介紹與示範
讓初學油畫者能有所啟發，進而有助學習油畫

內容有多種油畫素材與畫法，是油畫基礎學習中的必備技巧
從實例的繪畫過程中，讓讀者對於學習油畫能更有興趣

01 老婦人像 繪畫步驟

指導老師：郭進興 · 作者示範：陳穎彬

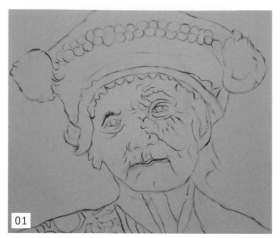

01

先用碳筆畫出老婦人的草稿。

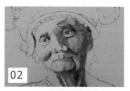

02

先用褐色畫出人物右側邊的暗部。

03

眼窩的部份加深其顏色。

04

普魯士藍畫出帽子顏色。

05

同樣顏色把帽子填滿。

06

再以同樣顏色畫出衣服的顏色。

07

右邊背景以塞普路斯綠加普魯士藍畫出背景。

08

左邊背景再以塞普路斯綠加普魯士藍畫出背景。

09

以玫瑰紅色畫出左右兩邊帽子裝飾。

10

以深紅色畫出帽沿下面紅色部份。

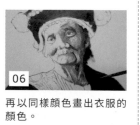

11

把帽沿部份填滿。

12

左下角白色鬢髮。

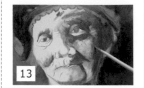

13

臉夾的部份焦赭（雪茄褐）加深土黃畫出臉夾暗部。

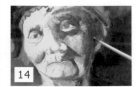

14

臉夾更暗地方焦赭加一點普魯士藍。

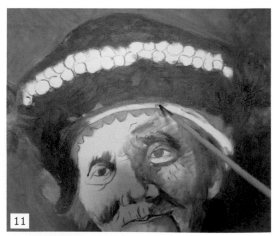

15

左臉夾焦赭加深藍。

16

土黃色加橘紅色畫右下嘴角部份。

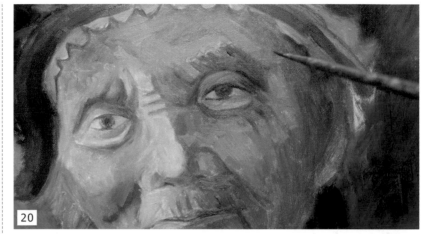

20

以岱赭色加青綠色畫出右前額。

17

鼻子的右下角以焦赭畫出畫出暗部。

21

以岱赭色加橘紅色畫出右鼻。

24

同樣顏色畫出眉毛的最亮處。

18

左臉夾以岱赭加一點玫瑰紅。

22

將岱赭加橘紅加白色畫出鼻樑最亮地方。

19

脖子的暗部以焦赭加岱赭畫出較暗的部份。

23

將岱赭加橘紅加白色畫出左下巴較亮地方。

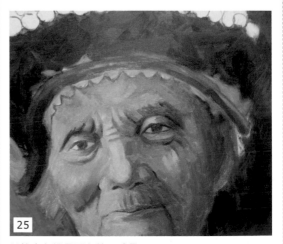

25

以檢查色調是否有統一感覺。

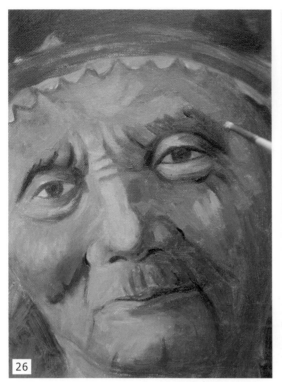

26

右眉毛的側邊最亮地方。

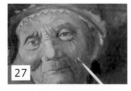

27

以土紅加岱赭畫出臉夾紅潤感覺。

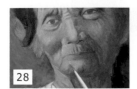

28

岱赭加凡岱克棕畫出左下角最暗部。

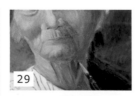

29

褐色加青綠畫出脖子上直條皺紋。

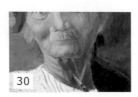

30

同樣顏色畫出子上最粗兩條直紋路。

31

檢視整體色調是否統一。

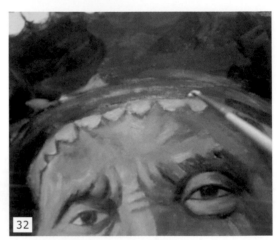

32

以暗紅色畫出帽子裝飾。

33

以橘色畫出帽子上面的裝飾。

34

同樣顏色畫出帽子上的裝飾。

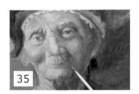

以青綠加褐色畫出右嘴色上面的顏色。

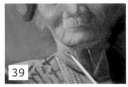

以岱赭加土黃色加白色，畫左邊脖子上的亮色。

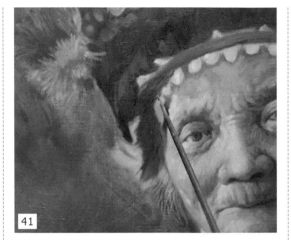

岱赭加上橘紅畫出右邊脖子最亮地方。

以細筆白色畫出左邊白頭髮。

用細筆勾出帽子上花紋。

將右邊耳朵加深。

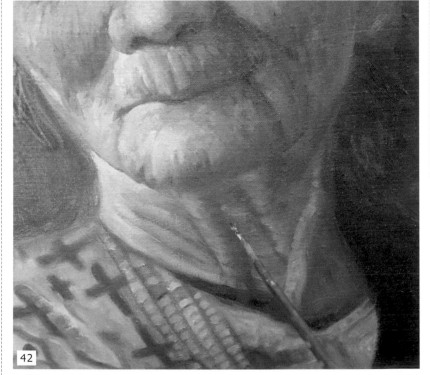

畫出紅色衣服上圖滕。

岱赭加凡岱克棕畫出脖子皺紋。

43

凡戴克棕畫出眼睛凹陷折紋。

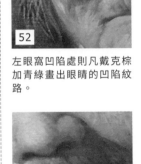

52

左眼窩凹陷處則凡戴克棕加青綠畫出眼睛的凹陷紋路。

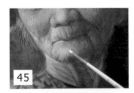

44

加一點岱赭色加加一點暗紅色加白，白色多一點畫出鼻子亮部。

47

左邊背景以青綠重疊畫出背景。

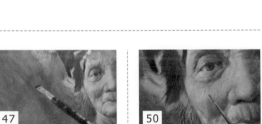

50

左臉夾則可以土黃加暗紅再加多一點白色畫出左臉夾最亮地方。

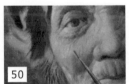

53

右邊帽延則是以暗色畫出頭髮感覺。

45

以同樣顏色畫出下巴最亮的地方。

48

帽子最上方用黑色再重疊。

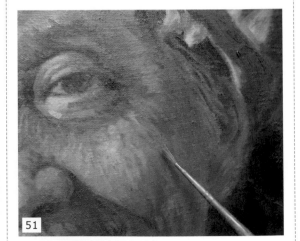

51

右臉夾有皺紋以細的筆用凡戴克棕勾出皺紋。

46

背景再以多一點普魯士藍加少許青綠畫出背景。

49

臉夾部份可以再以暗紅色加岱赭色畫出紅潤立體感覺。

54

鼻孔的暗處則是同樣顏色
勾出，使鼻子更為立體。

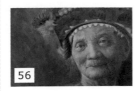

56

再檢視是否有整體感。

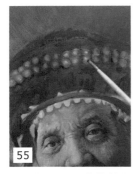

55

加強帽子上面裝飾的紋
路。

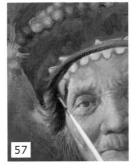

57

最後再加上暗紅色來修飾
帽子。

作品色彩表

01. 右邊背景 782（新韓）
02. 右臉更暗 414（林布蘭）+570（新韓）
03. 右臉暗部 414（林布蘭）+385（新韓）
04. 右臉亮部 389（新韓）+265（林布蘭）
05. 脖子暗部 414（新韓）+385（新韓）
06. 脖子亮部 782（新韓）+385（新韓）
07. 衣服藍色 570（阿姆斯特丹）
08. 衣服 270（阿姆斯特丹）
09. 衣服藍色 570（阿姆斯特丹）
10. 右額頭 389（新韓）+312（阿姆斯特丹）
11. 鼻子亮部 389（新韓）+312（阿姆斯特丹）+ 白
12. 帽子裝飾 337（阿姆斯特丹）
13. 帽子顏色 570（阿姆斯特丹）
14. 亮背景 620（林布蘭）+675（阿姆斯特丹）
15. 暗背景 620（林布蘭）+288（義大利）

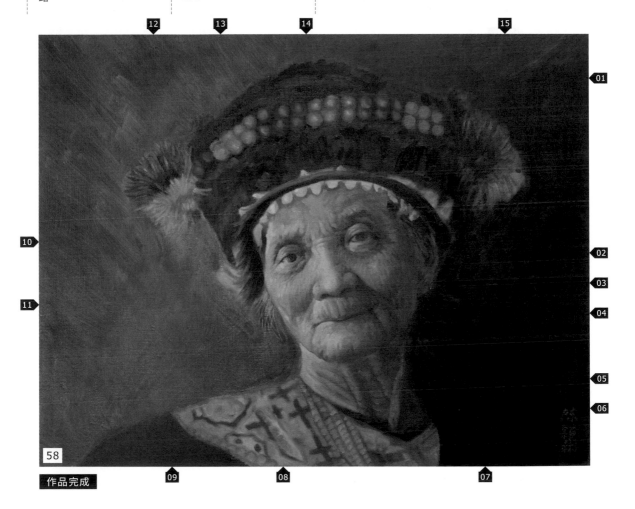

58

作品完成

02 兩隻鱸魚

繪畫步驟

構圖參考：浙江人民出版社

作者：陸琦 ‧ 作者示範：陳穎彬

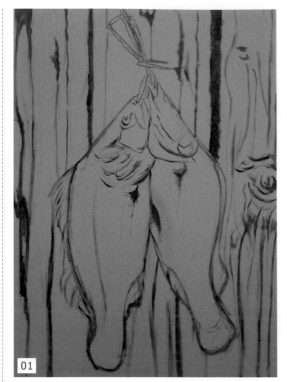

01

先用焦赭畫出鱸魚輪廓及背景木板的顏色。

02

以普魯士藍畫出鱸魚最暗處。

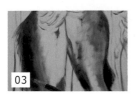

03

以青綠或塞普斯綠加桔藍畫出鱸魚次暗的地方。

04

以鈷藍再加深魚的最暗地方。

05

以凡戴克棕畫出魚右邊魚鰭。

06

以岱赭畫出大略畫出魚的尾巴。

07

岱赭畫出兩隻魚中間的魚鰭。

08

以岱赭將左邊的魚稍為打底。

09

魚頭的部份再以岱赭稍為舖底。

10

以凡岱克棕加岱赭可以畫出背景木板顏色。

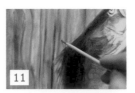

11

以細的筆勾出木板顏色。

12

在調色盤調岱赭和土黃顏色。

13

再以調出顏色大筆畫出左邊魚鱗上面顏色。

14

同樣顏色再畫出魚鰓的顏色。

15

以白加青綠色淡淡畫出右邊魚的顏色。

19

草繩打結的地方要仔細的描繪。

24

木頭的下半部較暗要用凡戴克棕再加深。

28

木頭有一個年輪紋路畫出來。

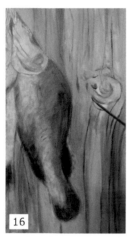

16

以深色焦赭畫出木頭紋路。

20

草繩打結的地方,再用細筆強調。

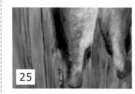

25

繼續畫出木頭紋路。

29

加強木頭的細部紋路。

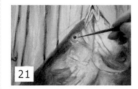

21

以普魯士藍畫出魚的眼睛。

26

右下為最暗的地方,繼續加暗。

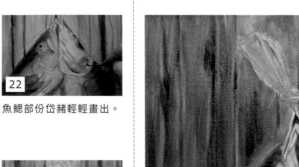

17

以同樣顏色畫出魚背景木頭顏色。

22

魚鰓部份岱赭輕輕畫出。

27

右上角木頭紋路繼續加暗,並加強紋路。

18

以細的筆勾出草繩的輪廓。

23

門的木質紋路用直筆加深畫出。

30
加強木頭下方最細的紋路。

36
以筆刀橫畫出魚的左邊魚下半部。

40
最後魚鰓部份用細筆畫出。

31
以大的筆繼續重疊。

37
右側邊比較暗再加暗。

41
魚鰭的部份用土紅色畫出可顯示出魚帶血很新鮮感覺。

32
開始以畫刀用白色顏料畫出魚的質感。

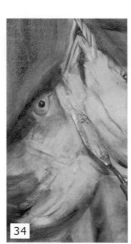

34
以細的筆勾出魚鰓的線條。

38
眼睛用最細筆勾出形狀。

42
尾部的魚鰭用細筆勾出白色，使魚鰭更有立體感。

43
以小畫刀畫出魚的暗部。

33
魚鰓地方以筆刀畫出出質感。

35
右邊魚鰓下面以畫刀畫出魚的白色部份。

39
稻草的部份同樣用細筆畫出。

44
以零號筆沾白色顏料用斜筆畫出左側魚鰭白色顏料。

45
再以鋅白用畫刀橫筆畫出魚身白色部份。

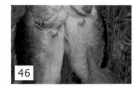

46

以手指沾白色顏輕輕擦出
魚身。

47

以岱赭畫出左邊魚暗色與
亮色交接地方。

52

用筆刀刮出門的木頭紋
路。

53

用畫刀畫出魚頭的質感。

作品色彩表

01. 草繩 385（盾牌）
02. 魚眼睛 570（阿姆斯特丹）
03. 木頭亮部 339（阿姆斯特丹）
04. 木頭亮部質感用畫刀刮出
05. 魚肚 274（日本草下部）加鋅白
06. 魚尾巴 385（盾牌）
07. 魚最暗 570（阿姆斯特丹）
08. 木頭顏色 414（阿姆斯特丹）+339（阿姆斯特丹）
09. 木頭最暗 414（林布蘭）

48

魚的尾巴用細的筆勾出尾
巴的花紋。

49

用畫刀勾出背景木頭較亮
質感。

50

同樣以畫刀勾畫出木頭質
感。

51

以細的筆加深，畫出門的
木頭紋路。

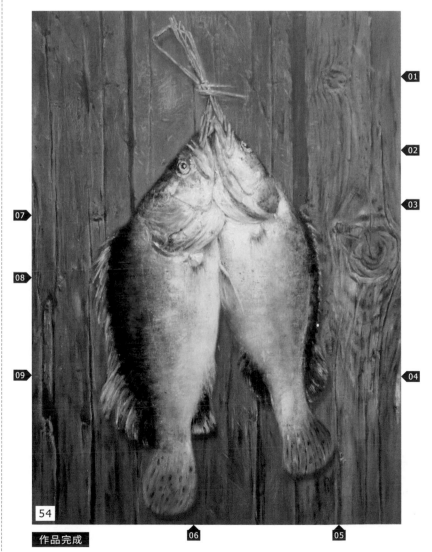

54

作品完成

03 雞

繪畫步驟

指導老師：郭進興 ・ 作者示範：陳穎彬

01

以鉛筆先構圖，畫出母雞、公雞、小雞輪廓。

08

雞的身體先以同樣顏色加深羽毛部份。

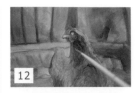

12

雞的脖子用橋紅加鎘黃畫出。

02

先以焦赭畫出背景構圖。

05

整張構圖開始進入細部的畫法。

09

公雞的羽毛同樣顏色加深翅膀。

13

脖子的暗部用焦赭畫出。

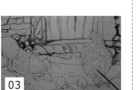

03

再以同樣顏色將整張圖全部構圖。

06

背景木頭用焦赭加深。

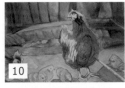

10

母雞身體以玫瑰紅加紫紅色用細筆畫出。

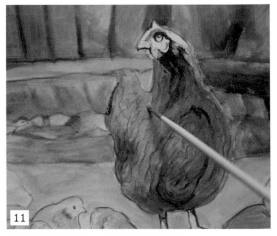

14

雞的脖子用玫瑰紅加鎘黃細筆畫出。

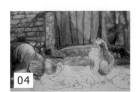

04

以焦赭畫出背景的大略明暗。

07

深的顏色繼續用凡戴克棕加深。

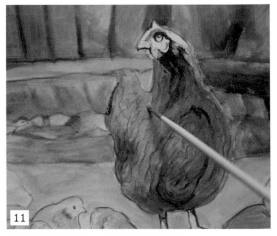

11

用鎘黃加橋紅加白色畫出背部羽毛部份。

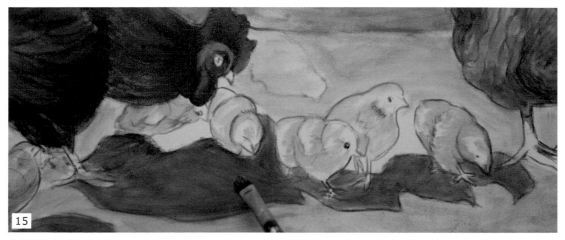

15

公雞的陰影用普魯士藍。

16

繼續以普魯士藍畫出雞的陰影。

17

門的下半部水泥部份用枯藍畫出顏色。

18

右邊邊下方門處用枯藍加深。

19

以普魯士藍繼續將背景門縫加深。

20

畫出磚頭的明暗。

21

門的木紋刻畫出來。

22

門的木板縫隙用較大筆加深。

23

右下角的暗處繼續加深畫出。

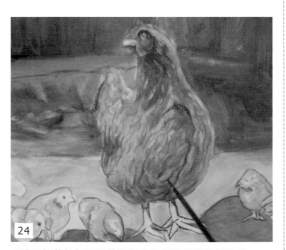

24

母雞以鎘黃加橋紅和鈷紫加白色畫出母雞胸部羽毛。

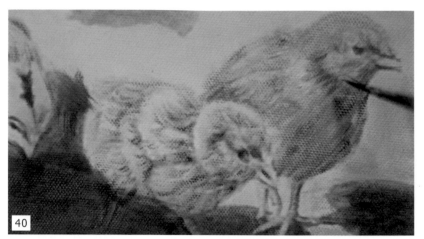

40 小雞用細的筆畫出身上的羽毛。

49 同樣用鎘黃加白色畫出牆上感覺。

50 用細筆畫出木頭質感。

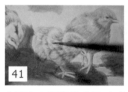

41 中間小用細筆畫出羽毛感覺。

44 公雞脖子上羽毛用鈷紫色加深。

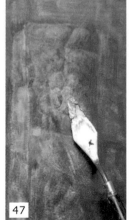

51 同樣用細筆畫出木頭質細紋質感。

42 以焦赭畫出羽毛感覺。

45 公雞脖子較亮部份或鎘黃畫出。

47 水泥有白色部份用或畫刀括出。

52 門檻以筆刀畫出。

43 雞的脚同樣用焦赭畫出。

46 牆上水泥用畫刀平塗畫出。

48 以普魯士藍加白色畫用畫刀畫出水泥感覺。

53 門檻下面石頭部份以普魯士藍畫出。

54

旁邊的暗處繼續以枯藍加深。

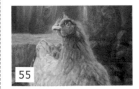

55

觀察母雞是否需要調整。

56

公雞的陰影加暗。

57

公雞的雞冠繼續加深。

作品色彩表

01. 母雞脖子 312（阿姆斯特丹）+414（阿姆斯特丹）
02. 母雞身體 389（盾牌）+414（林布蘭）+332（好賓）
03. 母雞尾巴 267（林布蘭）加白色
04. 小雞亮部 267（林布蘭）加白色
05. 公雞脖子 312（阿姆斯特丹）+270（阿姆斯特丹）
06. 小雞 414（林布蘭）
07. 牆磚 414（林布蘭）+267（林布蘭）加白色
08. 木門 414（林布蘭）+385（盾牌）加白色
09. 牆壁 570（阿姆斯特丹）+414（林布蘭）

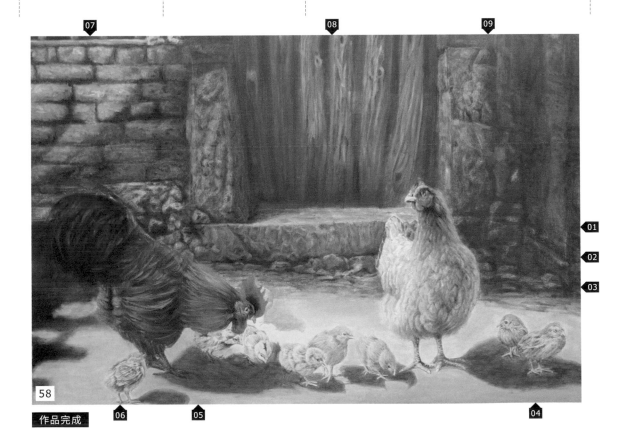

58

作品完成

04 抽象畫

繪畫步驟

參考構圖與指導老師：陳顯棟

示範作者：陳穎彬

01

先以鉛筆大略構圖。

08

以灰色畫出右下角。

09

以小刷子畫出塊面。

10

以細筆勾出輪廓線。

02

以焦赭書出大略明暗。

04

先畫出黑色部份。

06

最右邊塊面以紅色畫出不同明度，以桔紅色繼續畫出塊面顏色。

11

以大刷子刷出塊面。

03

以紅色系列先大一層底。

05

以紅色的筆畫出右邊的大色塊。

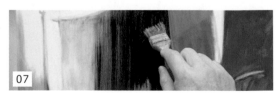

07

以小刷子畫出純黑色塊面。

12

以藍紫色畫出天空部份。

13

看整張圖是否需調整地方。

15

以粉紅色畫出色塊。

17

以小筆畫出藍紫色。

19

以赭黃色畫出右上角線條。

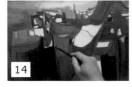

14

以細的筆畫出黑色的塊面。

16

以土黃色畫出色塊。

18

將粉紅色塊填滿。

20

以深紅色畫出輪廓。

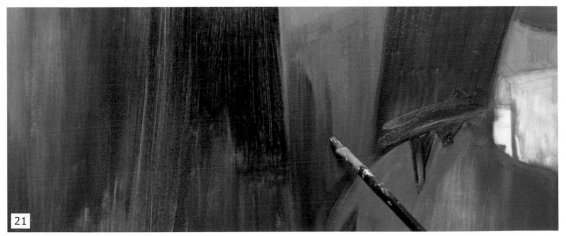

21

加深紅色使畫面更有層次感。

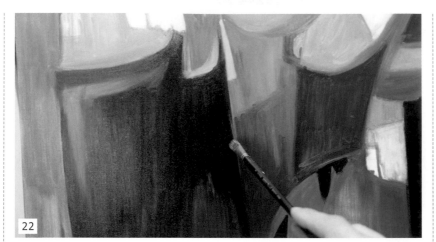

22
以黑色的筆畫出黑色塊面。

32
白色顏料畫出小色塊。

33
小筆畫出白色色塊。

23
以小筆畫出小色塊。

26
大排筆橫筆畫出深紅色。

29
黑色線條讓塊面更有層次。

34
小筆畫出線條。

24
將藍紫色畫出色塊，使它更有層次。

27
以黑色的加強畫出最深的顏色。

30
細的筆勾，再勾畫出黑色塊面。

35
在灰色的塊面上點出白色小點。

25
以大筆刷畫出黑色塊面。

28
以橫筆斜筆繼續加深。

31
細的筆勾出小色塊。

36

以白色顏料畫出白色色塊。

37

以黑色顏料用排筆畫出黑色塊面。

38

看看整張畫是否色調調和。

作品色彩表

01. 紅 312（阿姆斯特丹）＋一點象牙黑 701（阿姆斯特丹）
02. 暗紅色 366+ 一點象牙黑 701（阿姆斯特丹）
03. 黑、象牙黑 701（阿姆斯特丹）
04. 366（阿姆斯特丹）
05. 738（阿姆斯特丹）加白色
06. 389（盾牌）加鋅白
07. 白色 389（盾牌）加鋅白
08. 橘紅 312（阿姆斯特丹）

39

作品完成

05 牡丹花 繪畫步驟

構圖參考：浙江人民出版社・作者：吉琳
示範作者：陳穎彬

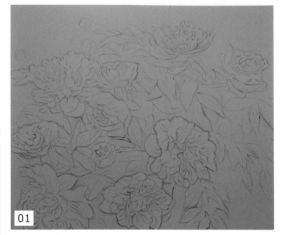

01
首先以鉛筆畫出牡丹花輪廓。

08
以小筆畫出花瓣較暗部。

13
最右邊花瓣畫出最暗部。

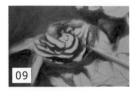

09
以深紅色畫出左上角花朵。

14
以草綠色畫出葉子的亮部。

02
以焦赭先將圖畫背景塗滿。

05
以深綠色畫出葉子。

10
紅色色畫紅色色畫出左上角紅色花瓣暗部。

15
加深葉子的暗處。

03
以較深紅色畫出花瓣最暗部份。

06
再以深綠色畫出左邊葉子。

11
以暗紅色畫出最右邊紅色花暗部。

16
葉子的暗處以深綠色畫出。

04
以深綠色畫出葉子暗部。

07
以粉紅色畫出還完全未開花朵顏色。

12
左下角紅色花畫出花瓣最暗部。

以細的筆勾出葉子形狀。

以深綠色勾出葉子的暗部。

以紅色勾出花瓣。

以粉紅色畫出右上角的花。

同樣以深綠色畫出葉子暗部。

以深綠色勾出葉子形狀。

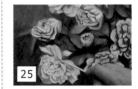

左下角的花瓣以粉紅色畫出。

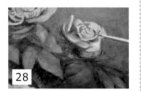

以細筆勾出花瓣。

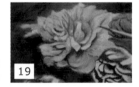

以粉紅色畫出葉子的亮處。

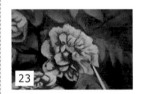

以較深顏色勾出花瓣的形狀。

再以粉紅色勾出花形狀。

以粉紅色加白畫出花的形狀。

花瓣用深紅色畫出來。

以深紅色畫出兩花瓣交接地方。

花芷部份用深紅色畫出。

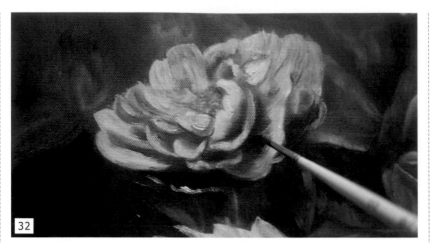

32

花瓣以深紅色畫出。

42

以綠色勾出葉子較亮地方。

43

以深的綠色畫出葉子最暗處。

33

花苞部份再以粉紅色畫出。

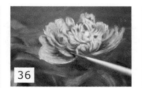

36

同樣以最深的畫出花的最暗處。

39

在葉子旁邊加深暗色，讓葉子更為立體。

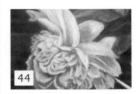

44

左下角的花以粉紅色加白畫出，使花瓣更為立體。

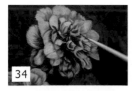

34

花朵最暗地方，以暗紅色畫出。

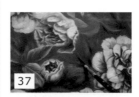

37

以深綠色畫出葉子最暗處。

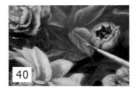

40

以草綠畫將葉子的最亮處畫出來。

45

以深綠畫出背景。

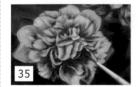

35

以深紅色加深畫出花的最暗地方。

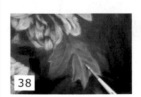

38

以草綠色畫出葉子形狀。

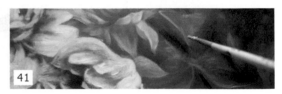

41

以深綠色畫出葉子形狀。

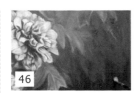

46

右下角深綠畫出背景，使花朵更為凸出。

47

花朵的下半部畫出葉子要加深，花瓣顏色也加深。

48

背景再加暗一些。

49

以暗紅色畫出小花。

作品色彩表

01. 花最暗色 339（阿姆斯特丹）
02. 花淺色 322（阿姆斯特丹）加白色
03. 花最暗 366（阿姆斯特丹）
04. 葉子淺色 782（新韓）+267（阿姆斯特丹）或 +614（阿姆斯特丹）
05. 葉子深色 782（新韓）
06. 背景 620（林布蘭）

02　　03　　04　　05　　06

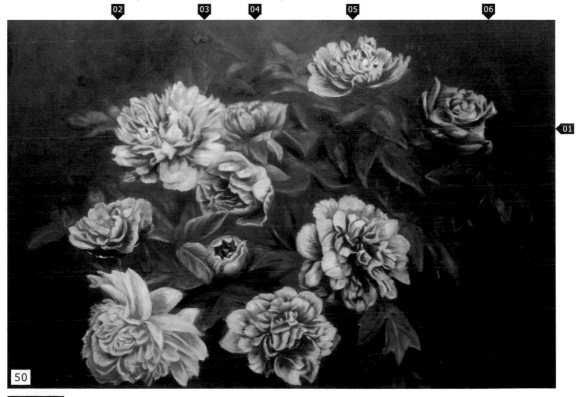

01

50

作品完成

06 黑面琵鷺 繪畫步驟

指導老師：郭進興 ・ 示範作者：陳穎彬

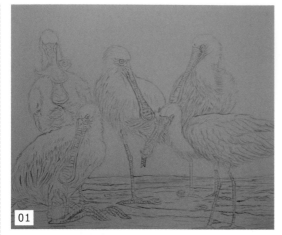

01 先畫出黑面琵鷺的輪廓。

08 再以深藍畫出鳥的身體。

02 畫出上半部背景。

05 以深色普魯士藍加一點白畫出鳥的腳趾。

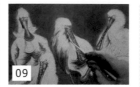

09 畫出鳥嘴巴下面陰影。

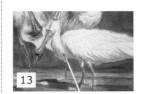

12 以淡紫色繼續勾出最右邊身上的毛。

03 畫出下半部背景。

06 以普魯士藍色畫出最左邊鳥的羽毛。

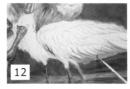

10 以淡紫色畫出脖子上轉折的毛。

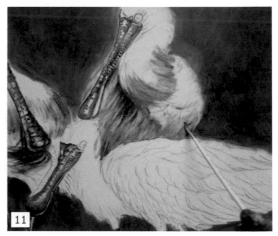

13 以淡紫色畫出脖子的毛。

04 以草綠色畫出亮色。

07 以黑色畫出鳥嘴巴。

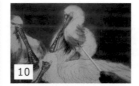

11 用稍為轉動筆觸畫出身上的毛。

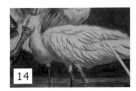

14
繼續用細筆畫出鳥類身上的毛。

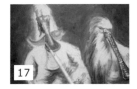

17
嘴巴用黑色畫出。

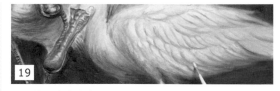

19
用細筆再畫出鳥身上羽毛。

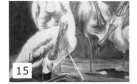

15
最左邊的鳥，用淡紫色畫出脖子上顏色。

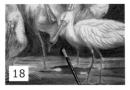

18
以深的普魯士藍藍畫出背景，讓鳥類更凸出。

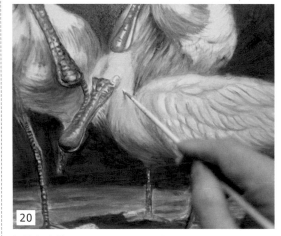

20
細筆勾出脖子。

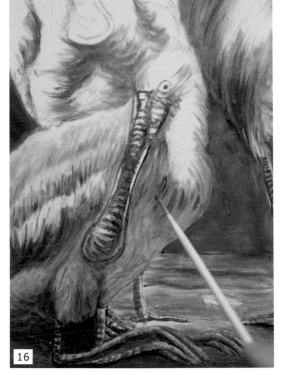

16
繼續重疊加深。

21
鳥身上的羽毛繼續重疊加深。

22
嘴巴用細筆描繪。

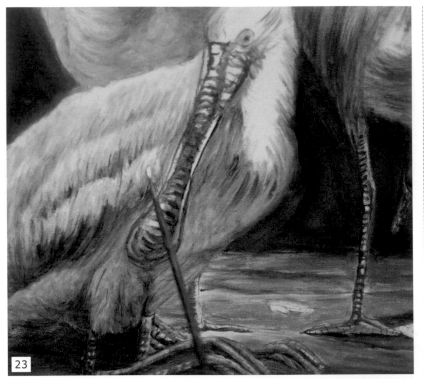

23

羽毛用細筆畫出層次感。

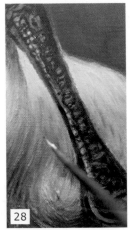

28

脖子的轉彎處以淡紫色細
筆畫出。

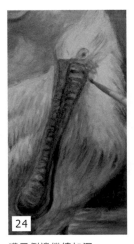

24

嘴巴側邊繼續加深。

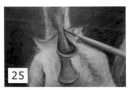

25

將右側嘴巴再加深。

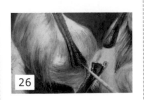

26

將鳥最下方嘴巴加深。

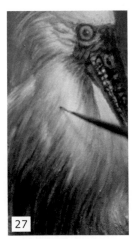

27

將鳥脖子的羽毛以淡紫斜
筆畫出。

29

中間這隻鳥的羽毛在尾巴
部份用細筆畫出。

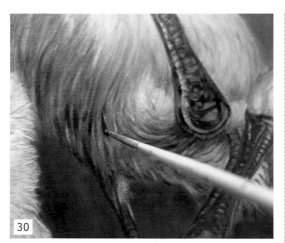

30

以魯士藍藍再加深羽毛最暗處。

31

最右上側的鳥脖子下方再加深。

32

鳥的嘴巴以黑色加深其嘴
巴的紋路。

33

鳥前面嘴緣部份再加深，
使嘴巴更為立體。

34

以黑色細筆畫出眼睛。

35

畫出眼眶的部份。

36

以鎘黃畫出眼球部份。

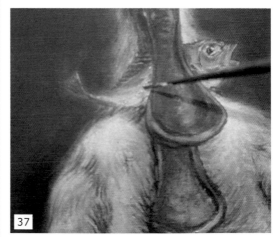

37

加土黃以突顯魚身體更亮的地方。

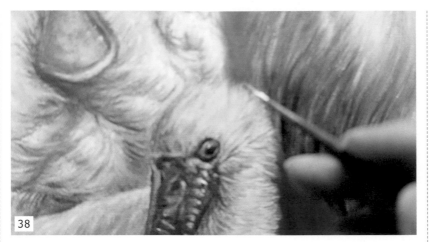

46

再用白色顏料畫亮。

38

畫出頭部羽毛，以細筆斜筆畫出。

47

嘴巴最側面再加深，使嘴巴更有立體感。

39

以灰色畫出嘴巴上較亮地方，使嘴巴更為立體。

41

鳥最下方的身體羽毛以細筆畫出。

44

脖子整體再加深。

48

以淡紫色畫出羽毛。

40

最右邊的鳥身體翅膀以細筆畫出。

42

最左側的翅膀再加深。

43

嘴巴下方嘴巴要再加深。

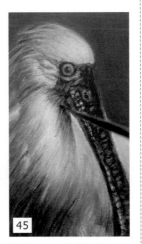

45

脖子下方再繼續加深。

49

加深腳步顏色。

50

加深地上顏色。

51

將水的顏色加亮。

52

遠處以淡藍色畫出更遠空間感。

作品色彩表

01. 左下角的鳥 332（好賓）加白色
02. 570（阿姆斯特丹）加白色
03. 地的顏色 385（新韓）、389（新韓）
04. 左下角鳥羽毛 570（阿姆斯特丹）加白色
05. 眼珠黑色 313+675+504（阿姆斯特丹）
06. 眼球 270（阿姆斯特丹）
07. 脖子上的毛 332（好賓）加白色
08. 嘴巴黑色 313+675+504（阿姆斯特丹）
09. 背景 504（阿姆斯特丹）或 570（阿姆斯特丹）

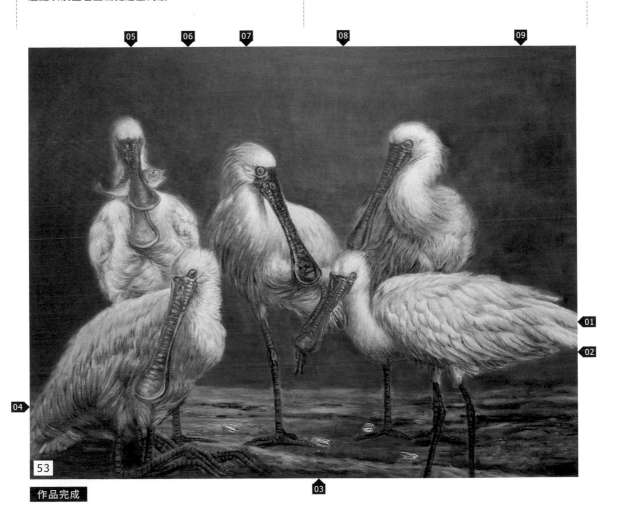

53

作品完成

07 帆船

繪畫步驟

示範作者：陳穎彬

01

先用鉛筆將帆船構圖。

02

以焦赭色畫出輪廓，並且畫出海浪。

03

先大略畫出帆船帆的暗色。

04

繼續畫出帆船帆布。

05

畫出背景天空。

06

畫出船以焦赭畫出。

07

畫出帆船船底部並且加深。

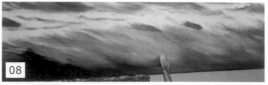

08

畫出水的部份。

09

畫出帆船的桿。

10

畫出帆船船身。

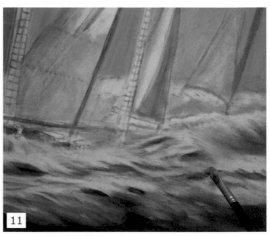

11

畫出海浪較暗地方。

12

畫出帆布邊緣較暗地方。

13

加深帆布較暗地方。

14

畫出帆布折紋。

15

把帆布較亮的地方加白畫出來。

16

帆布較亮地方，水藍加白色畫出。

17

帆布折紋用中形筆 8 號畫出。

18

天空以天空藍畫出。

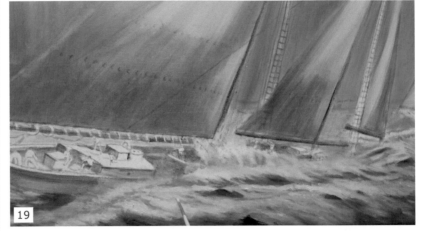

19

水的波紋以中間色畫出來。

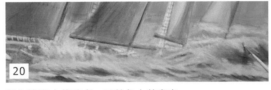

20

最右邊海水的暗處，以普魯士藍畫出。

21

帆船下面的帆以深藍畫出。

22

帆船的桿，以赭黃畫出。

23

中間的帆船桿畫出桿的邊，使其更為立體。

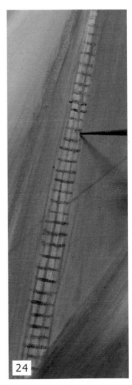

24

帆船的繩子，用細筆慢慢勾出。

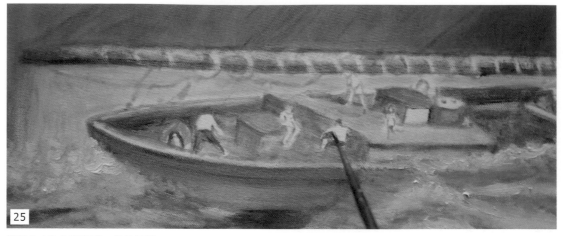

25

帆船上人物勾出輪廓，並且加深。

26

將帆船最上部份用白色加水藍畫出。

27

畫出帆布最亮部。

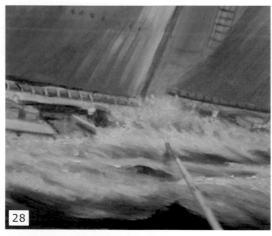

28

白色的波浪以純白色厚的顏料疊出。

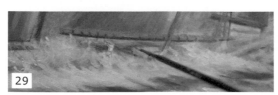

29

加深船的邊緣，使船更有立體感。

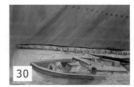

30

帆船船身前半部更細微畫出。

31

將船桿的邊緣以細筆勾出輪廓。

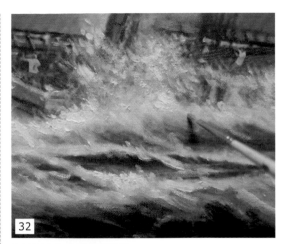

32

海浪以白色顏料繼續重疊。

33

浪花以白色顏料點出。

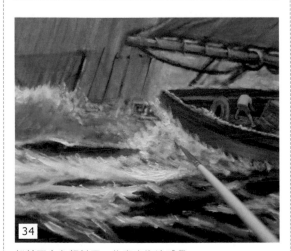

34

船前面白色顏料厚一些畫出海浪感覺。

35

將人物較細微畫出。

36

將人物輪廓以細筆勾出。

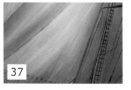

37

將船桿再細微畫出。

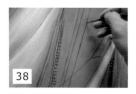

38

將船的繩子以細筆慢慢畫出。

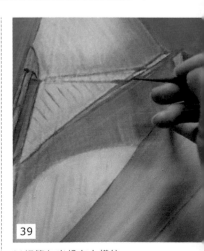

39

以細筆勾出帆布上橫紋。

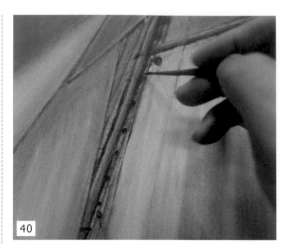

40
將桿子以鎘黃色畫亮，使它更立體。

44
用白色顏料加亮。

46
用白色顏料加亮。

45
用白色顏料加亮。

47
將帆船船桿再仔細描繪。

41
帆布用白色加亮。

42
用白色顏料加亮。

43
用白色顏料加亮。

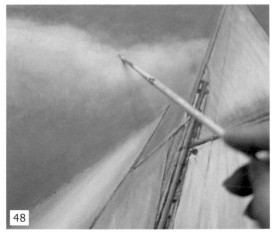

48
帆船背景的雲要畫的立體，以水藍色漸層畫出。

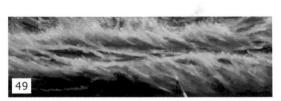

49
海水暗部水藍色加深紅畫出最暗地方。

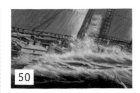

50

將中間調子海水用水藍色畫出。

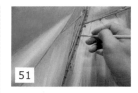

51

船桿以鎘黃畫出。

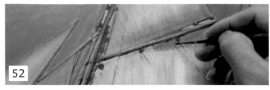

52

最頂端再將船桿描繪更立體。

作品色彩表

01. 波浪白色
02. 淺海浪 331（盾牌）+041（日本水下部）+733（新韓）
03. 深海浪 570（阿姆斯特丹）
04. 船身 312（阿姆斯特丹）+782（阿姆斯特丹）
05. 船桿亮色 389（新韓）+267（阿姆斯特丹）
06. 船桿中間色 385（盾牌）、339（盾牌）
07. 亮帆布 517（梵谷）
08. 船繩 313+675+504（阿姆斯特丹）
09. 天空 530（林布蘭）、582（林布蘭）、517（林布蘭）

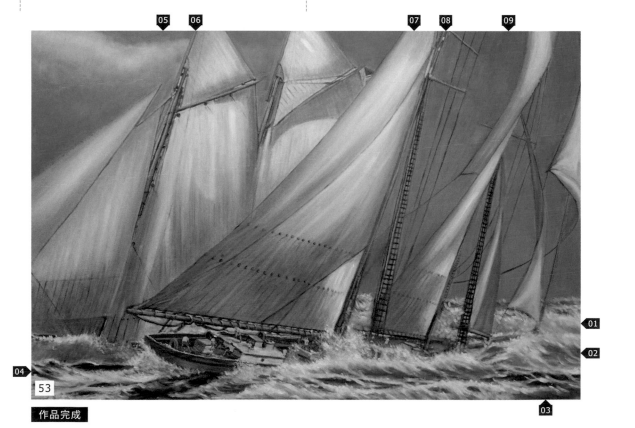

53

作品完成

08 荷花池與橋　　繪畫步驟

參考：Mill Pond Press PETTER ELLENSHAW
示範作者：陳穎彬

01
將荷花池和橋先用鉛筆構圖完成。

02
先用深綠色畫出左側柳樹的線條。

05
荷花池荷花先用深色勾出來。

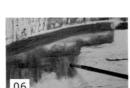

03
先畫出背景天空顏色及橋。

06
再以深色畫出荷花池影子。

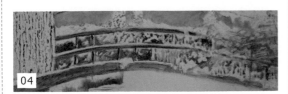

04
橋上的藤蔓先用細筆畫出。

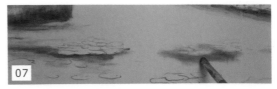

07
荷花池遠處，先以陰影畫出。

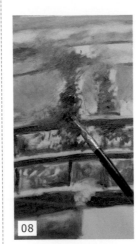

08
以深色畫出橋上藤蔓。

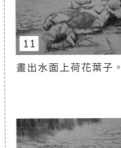

11
畫出水面上荷花葉子。

12
以青綠色畫出左邊荷花葉子。

09
左邊柳樹繼續加深。

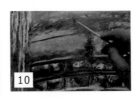

10
繼續加深藤蔓。

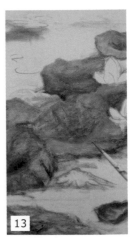

13
右邊再以青綠色畫出前景右邊的荷葉。

14

以中景的荷花也是以青綠色畫出。

15

再把左邊荷花畫完整。

16

點出小荷花。

17

荷花池的遠處以水藍色加白色畫出。

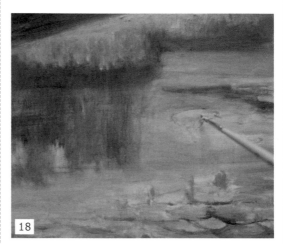

18

輕輕畫出水面上荷葉。

19

水較深的波紋以淺紫色畫
出。

20

荷面上荷葉以深色畫出。

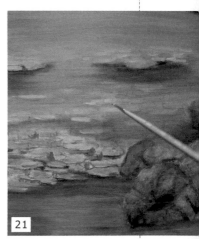

21

以淺的黃色點出水面上荷
花。

22

以綠色畫出柳樹中間色調。

23

以青綠色畫出藤蔓中間色。

24

以青綠色畫出暗部。

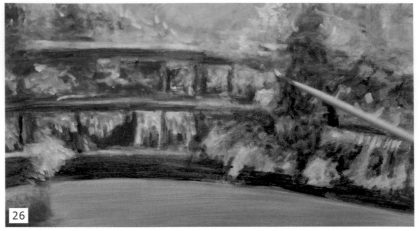

26

以檸檬黃點出亮色。

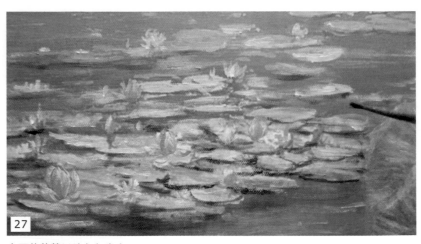

27

水面的荷葉以暗色勾畫出。

25

同樣以青綠色畫出暗部。

28

以粉紅色勾出花形狀。

29

以檸檬黃畫水面荷葉。

30

荷花以粉紅色畫出。

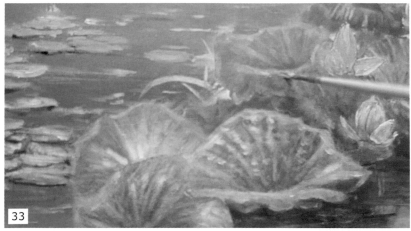

33

較遠荷葉亮處同樣以檸檬黃加草綠色加白色畫出。

31

荷葉背面以草綠加白色畫
出。

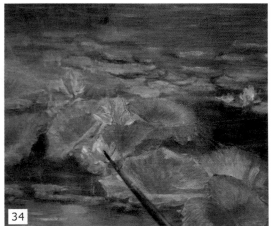

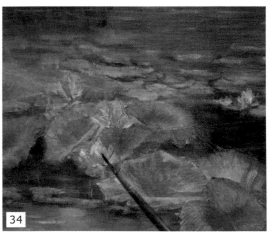

34

以細的筆勾出荷花。

37

以檸檬黃色加白色畫出光
線感覺。

38

以檸檬黃加白色畫出光線
感覺。

39

以檸檬黃加白色畫出光線
感覺。

32

荷葉葉脈以檸檬黃加草綠
加白色調亮畫出。

35

以草綠色畫出水草的亮
色。

36

以檸檬黃加白色畫出光線
感覺。

再以檸檬黃加白色畫出水草的最亮色。

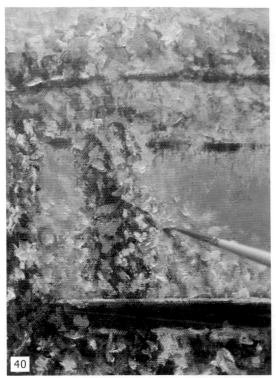

40

以檸檬黃加白色畫出光線感覺。

46

橋上最高有光線感覺用淺檸檬黃畫出。

41

以白色畫出強光感覺。

43

畫出柳樹比較暗的部份，以直筆畫出。

47

水面上用細筆點出水面浮萍，讓湖面更有立體感。

49

前面的乾荷葉用棕色加橘紅色畫出。

42

以水藍色畫疊出背景使天空更有層次感。

44

以檸檬黃加白色點出最亮葉子。

48

石頭較亮顏色用白色加棕色畫上去更顯立體。

50

以淺藍色畫出倒影。

51

倒影再加深。

52

用檸檬黃混色橫筆畫出使湖面更為立體。

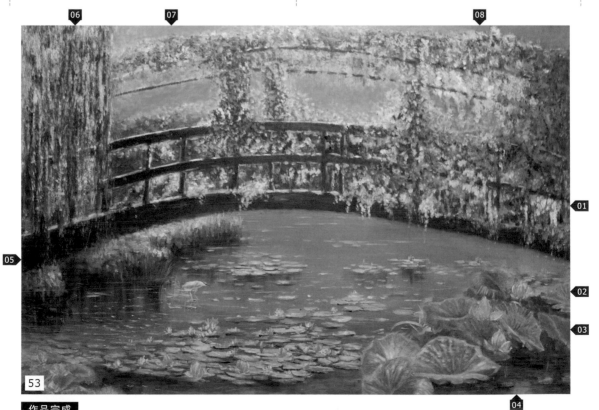

53

作品完成

09 老人與黃昏風景 繪畫步驟

參考構圖：天津楊柳青出版社 ・ 作者：潘鴻海
示範作者：陳穎彬

01

先用鉛筆畫出輪廓。

08

以鎘黃加上紅色畫出邊感覺。

12

用細筆畫出老人。

09

以鎘黃畫出草地較亮地方。

13

細筆畫出荷葉，使荷葉更有立體。

02

鎘黃加一點橘紅畫出天空。

05

畫出荷田的暗部。

10

樹的暗部加深，使樹更為立體。

14

以藍色畫出湖面水的感覺。

03

畫出樹的暗部。

06

以綠色畫出草地中間色調。

04

畫出草地上較暗地方。

07

以綠色畫出樹中間色調。

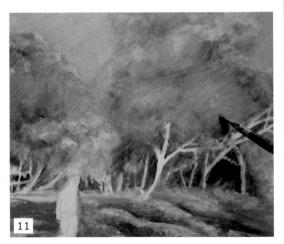

11

樹的黃色部份用鎘黃畫出。

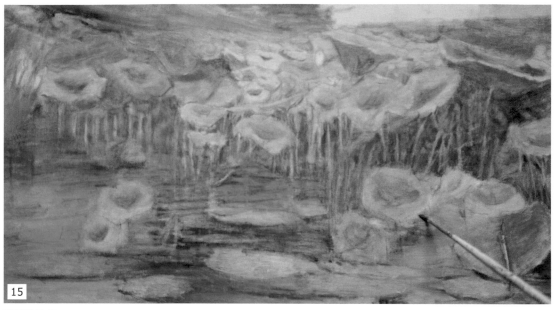

15

荷葉的暗部。

16

草地上的暗部，以樹綠再加深暗部。

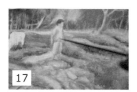

17

老人畫的更為立體。

18

樹再用暗的顏色加深。

19

更淺的黃色樹葉用鎘黃加一點檸檬黃畫出。

20

以同樣顏色再畫出樹顏色。

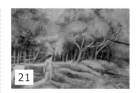

21

勾出樹幹感覺。

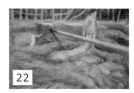

22

以咖啡色加樹綠畫出牛的顏色。

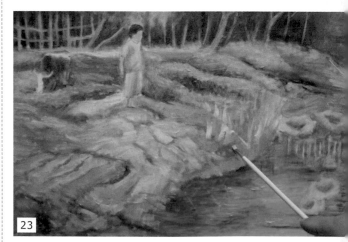

23

以檸檬黃畫出草的亮部。

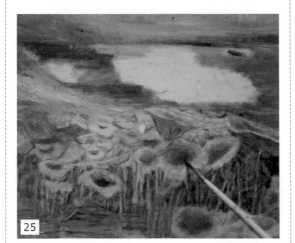

24

遠地的樹以土紅畫出。

25

以深綠畫出荷花較暗的部份。

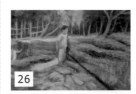

26

加深畫出老人的輪廓。

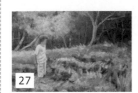

27

畫出老人的衣服及褲子的明暗。

28

以焦赭色畫出牛的顏色。

29

以深橄欖綠畫出樹的暗部。

30

再以淺的顏色畫出樹枝。

31

亮部用鎘黃加檸檬黃畫出亮部。

32

以較亮的鎘黃畫出樹葉亮部。

33

用深橄欖色畫出暗部。

34

鎘黃畫出再畫出亮部。

35

以赭黃畫出樹幹顏色。

36

以赭黃加白畫出圍欄。

42

以水藍色畫出湖面。

44

遠處再以土紅色畫出遠處的樹。

43

以水藍色畫出。

45

草綠色畫出遠處的樹。

37

黃色枯草用鎘黃加橋紅畫出。

40

以鎘黃畫出次亮的草地。

46

以草綠色畫出樹的中間色。

38

以橋紅畫出較紅的色。

41

以細的筆畫出小船。

39

以檸檬黃畫出直筆畫出最亮的草。

畫出荷葉的葉梗。

浮在水面的荷以鎘黃色畫出。

荷花池上的水用水藍色畫
出。

加深樹葉暗部。

暗部以深的草綠色畫出。

以草綠畫出荷葉的亮部。

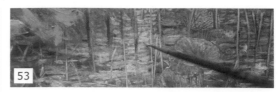

以水藍色畫出水的亮部。

畫出荷花的形狀。

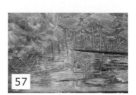

以水藍色畫出較亮水面，
使荷花更有空間感。

最後勾出荷葉的形狀。

以小筆用較亮色點出小
草。

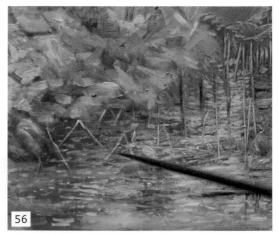

以細小點勾出水面上浮萍。

59

以鎘黃加橘紅畫出天空的顏色。

61

局部特寫。

60

更遠天空鎘黃加白色，以天空更亮些。

62

局部特寫。

作品色彩表

01. 湖水 317（好賓）
02. 荷花葉 343（盾牌）+782（盾牌）
03. 荷花 339（好賓）
04. 湖前景 530（林布蘭）
05. 草地 270（阿姆斯特丹）、267（阿姆斯特丹）
06. 牛 339（阿姆斯特丹）+504（阿姆斯特丹）+385（盾牌）
07. 草地 675（阿姆斯特丹）、343（盾牌）
08. 樹暗部 620（林布蘭）
09. 樹綠色 288（義大利）
10. 樹草綠 343（盾牌）
11. 天空 270（阿姆斯特丹）+312（阿姆斯特丹）

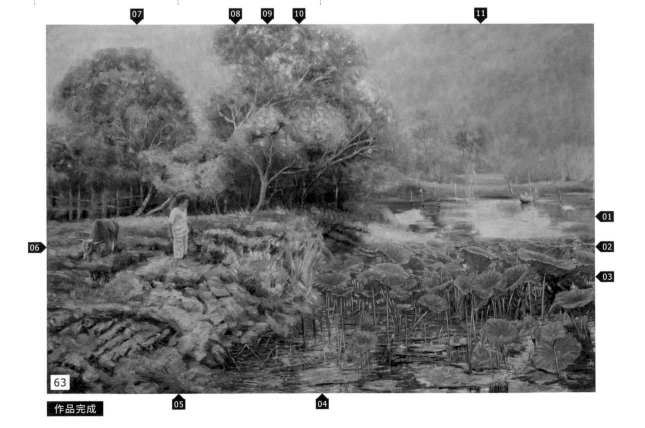

63

作品完成

10 靜物南瓜

作者示範：陳穎彬

01

以鉛筆畫出南瓜構圖。

08

最左邊水果一樣畫出亮部。

12

綠色加橘紅畫出南瓜左邊的皮。

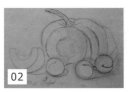

02

再以焦赭畫出南瓜的輪廓。

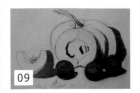

09

將南瓜陰影及最暗處畫出。

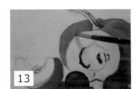

13

再疊上鎘黃，畫出皮感覺。

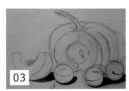

03

以深紅、深綠、鈷藍調黑畫出陰影。

05

以大紅色畫出水果亮部。

10

以深草綠（綠色＋橘紅＋一點藍）畫最右邊暗處的皮顏色。

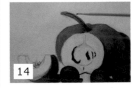

14

畫出蒂的造型。

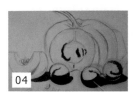

04

以同樣顏色畫出水果及南瓜暗部。

06

同樣以大紅色畫出水果亮部。

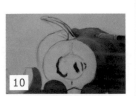

11

在皮疊輕上以鎘黃色，畫出帶有一點黃色皮的南瓜。

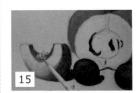

15

畫出南瓜的仔。

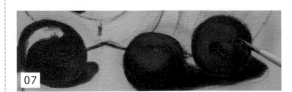

07

最右邊的水果也是一樣畫出亮部。

22

以最上的斑點，以黃色畫出。

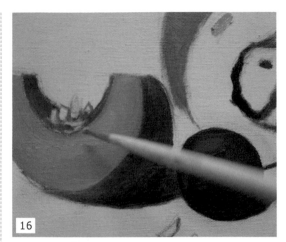

16

以鎘黃畫出剖半南瓜的顏色。

20

左邊南瓜皮帶有一點黃，用淺色的點點出皮的感覺。

21

右邊以黃色點點出南瓜皮感覺。

23

以米白色畫出南瓜的仔。

24

以深草綠加鈷藍畫出背景。

17

中間剖開南瓜畫出以鎘黃。

18

將中間顏色填滿。

19

南瓜中心較暗的部份，用黑色顏料勾畫出。

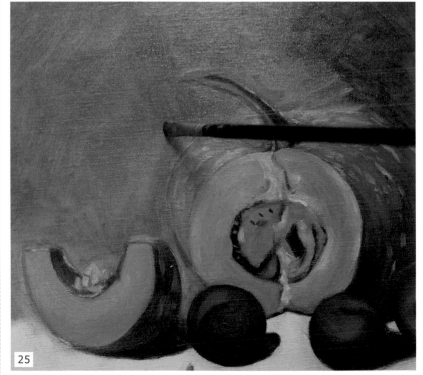

25

以草綠色加白色畫出左邊的背景。

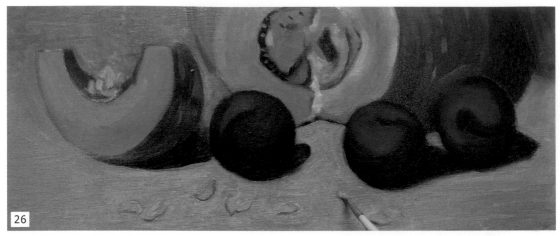

26

把左邊背景更加提亮,畫在桌面前景。

27

右邊背景再加暗,使南瓜更為立體。

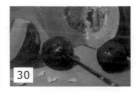

30

以細小的點點出水果最亮點。

33

以更亮的顏色畫出皮感覺。

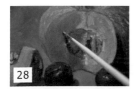

28

南瓜剖開中間部份,可以用鎘黃加橘紅。

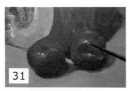

31

中間這水果也是用白色顏料點出。

34

畫出梗較亮地方。

36

再加深畫出籽的暗部。

29

南瓜剖開的另一邊,右邊可以用鎘黃畫出。

32

以檸檬黃色加白色畫出南瓜籽。

35

以檸檬黃加白色畫出皮的亮點。

37

畫出南瓜中間較暗地方。

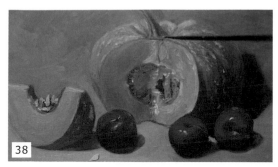

38

調整蒂的更亮部份。

作品色彩表

01. 南瓜皮白點 366（阿姆斯特丹）加白色
02. 李子暗 337（阿姆斯特丹）
03. 李子中間色 366（阿姆斯特丹）
04. 李子亮 312（阿姆斯特丹）
05. 桌面 620（林布蘭）加白色
06. 陰影 366（阿姆斯特丹）+675（阿姆斯特丹）+570（阿姆斯特丹）
07. 南瓜肉 270（阿姆斯特丹）、267（阿姆斯特丹）
08. 南瓜蒂 385
09. 背景 620（林布蘭）+675（阿姆斯特丹）加白色
10. 南瓜皮 614（阿姆斯特丹）+312（阿姆斯特丹）

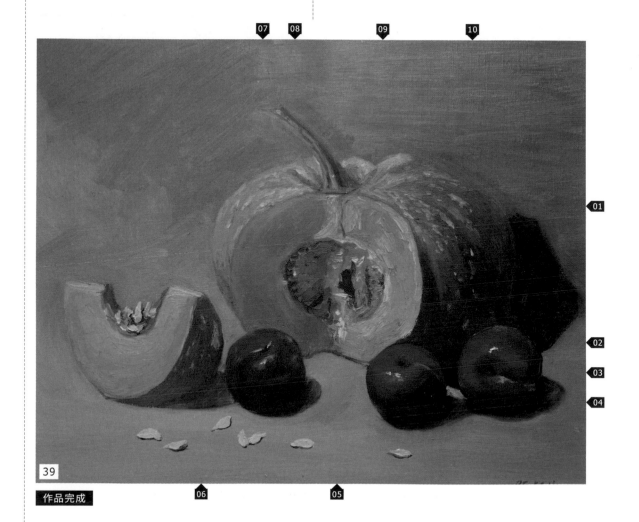

39

作品完成

11 酒瓶與水果靜物 繪畫步驟

作者：陳穎彬

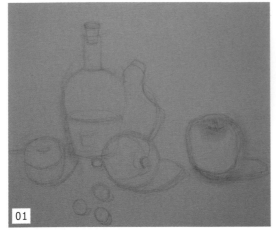

01 先畫出酒瓶與水果的構圖。

02 以焦赭畫出酒瓶水果構圖。

03 以深紅、深綠、深藍畫出陰影部份。

04 畫出瓶子的暗部。

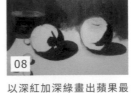

05 畫出瓶子裏面酒，瓶子用綠色加天空藍色，酒則以深棕色加黃色。

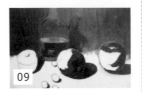

06 瓶蓋用黃赭色畫出。

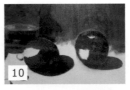

07 以紫色和橘紅畫出背景顏色。

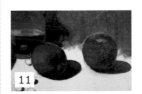

08 以深紅加深綠畫出蘋果最暗部。

09 以大紅畫出蘋果中次暗色。

10 以大紅和橘紅畫出蘋果中間色。

11 以橘紅畫出蘋果最亮處。

12 以大紅加橘紅畫出蘋果的中間色。

13 以鎘黃加一點橘紅畫出蘋果最亮。

14 以大紅畫加橘紅畫出小蕃茄顏色。

15 以紫色加白畫出桌面顏色。

16 以檸檬黃畫出酒瓶的酒的感覺。

17 以水藍加綠色把酒瓶提亮。

18

白色畫出蘋果高光。

20

局部特寫。

22

蘋果與小蕃茄特寫。

19

白色畫出酒瓶高光。

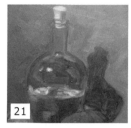

21

酒瓶與背景特寫。

作品色彩表

01. 蘋果暗 337（阿姆斯特丹）+675（阿姆斯特丹）
02. 蘋果中間色 366（阿姆斯特丹）
03. 蘋果亮 312（阿姆斯特丹）
04. 蘋果亮光白色點
05. 桌面 374（義大利）加白色
06. 小蕃茄 312（阿姆斯特丹）
07. 最左一個蘋果 366（阿姆斯特丹）+267（阿姆斯特丹）
08. 瓶蓋 385（新韓）+389（盾牌）
09. 瓶子 670（阿姆斯特丹）+331（盾牌）
10. 背景亮 374（義大利）＋檸檬黃 267（阿姆斯特丹）
11. 背景暗 374（義大利）

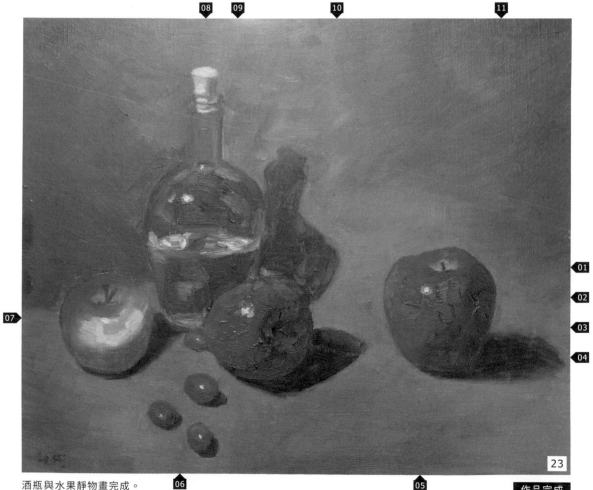

23

酒瓶與水果靜物畫完成。

作品完成

12 荷花與荷葉 繪畫步驟

示範作者：陳穎彬

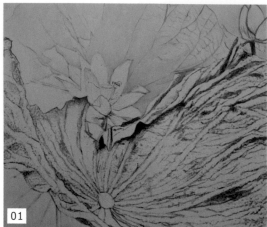

01 先用焦赭畫出荷花構圖。

02 用少許樹綠畫出荷葉的。

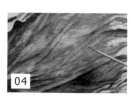

03 再將前面荷葉用樹綠填滿。

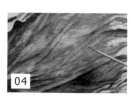

04 用深的顏色將葉脈畫出來。

05 用深色的焦赭再畫出葉脈。

06 用深色細筆畫出葉脈。

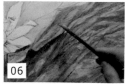

07 以草綠色畫出葉片較黃部份。

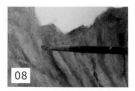

08 以草綠色將左邊葉脈塗滿。

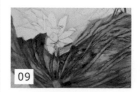

09 加深葉脈部份。

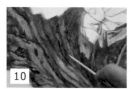

10 加深葉脈。

11 畫出綠色荷葉左下角以土黃畫出。

12 畫出葉子與花的背景。

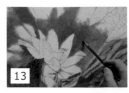

13 以土黃加樹綠畫出較暗黃色葉子。

14 以土黃畫出較黃葉子。

15 樹綠加土黃畫出葉子較暗綠色部份。

16

深鎘黃畫出右邊背景黃色葉子部份。

24

用細筆勾出葉脈紋路。

17

以鈷藍加綠色畫出葉脈。

20

再加深畫出葉脈部份。

22

以草綠色畫出葉子亮部。

25

用細筆勾出葉脈的紋路。

18

再加深畫出葉脈。

21

用鈷藍和樹綠調和畫出荷葉轉折。

23

用細的筆畫出葉脈的紋路。

19

再加深畫出葉脈。

Getting started oil painting techniques
getting started oil painting techniques
getting started oil painting techniques

以黑色畫出左邊紅馬最深關節處。

用鎘黃畫出馬肚子最下方反光部份。

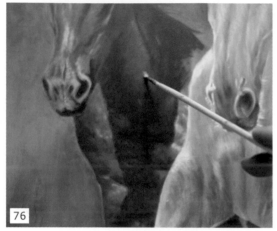

以紅赭加一點點白,畫出脖子反光部份。

用焦赭最後勾出耳朵部份。

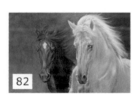

畫完後,拍出上半部的畫面。

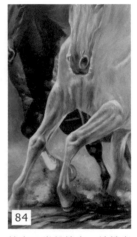

拍出下半部特寫,讓讀者看清楚一點。

以焦赭畫出加一點黑,畫出兩隻馬中間最暗處。

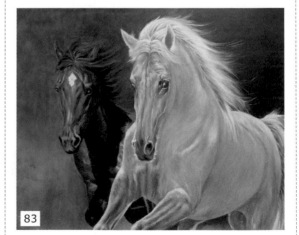

再拍出畫面中景特寫。

同樣顏色畫出馬腳關節處。

再用焦赭勾出馬關節處。

作品色彩表

01. 地面暗部焦赭 414（林布蘭）
02. 背景 733（新韓）
03. 紅馬臉亮部紅赭 399（阿姆斯特丹）
04. 脖子暗部紅赭 339（阿姆斯特丹）＋ 焦赭 414（林布蘭）
05. 馬身體顏色鈷紫 322（好賓）＋ 土耳其藍 733（新韓）加白色
06. 背景普魯士藍 570 加深綠 288（義大利）

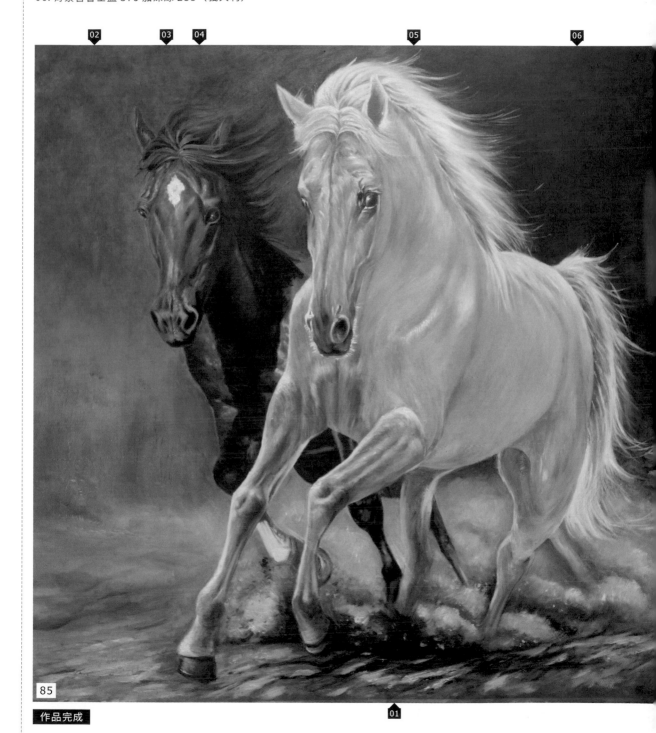

85

作品完成

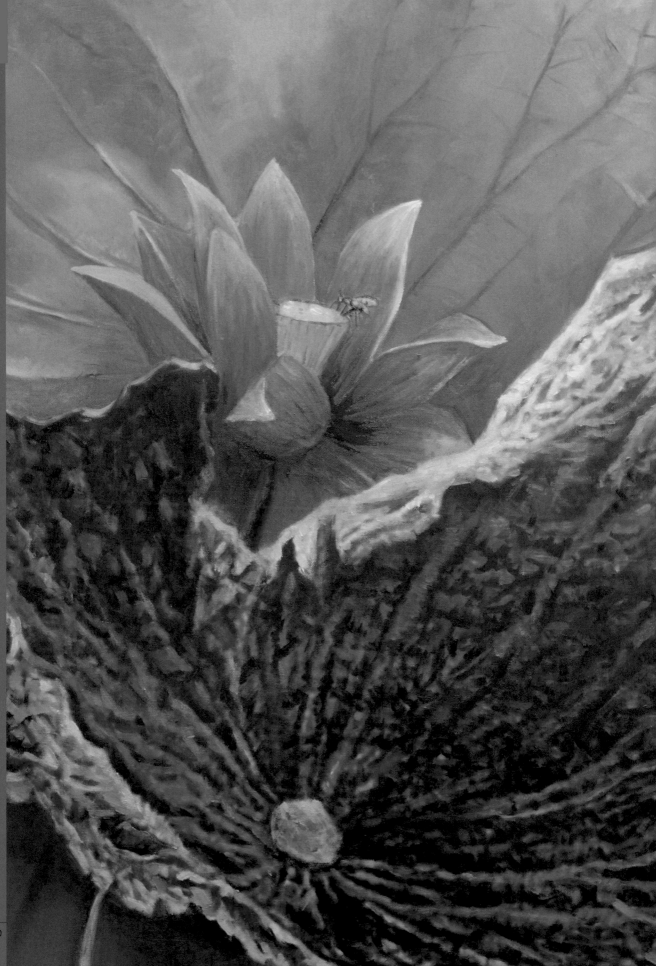

第四單元

Part.4
陳穎彬 ‧ 油畫作品

創作這本書前後歷經三年半的時光
感謝過去二十多年來對筆者在油畫指導的大師們

油畫的歷史已經超過五世紀，幾世紀以來油畫的風格從古典繪畫到現代繪畫
沒有他們的指導就沒有這本書

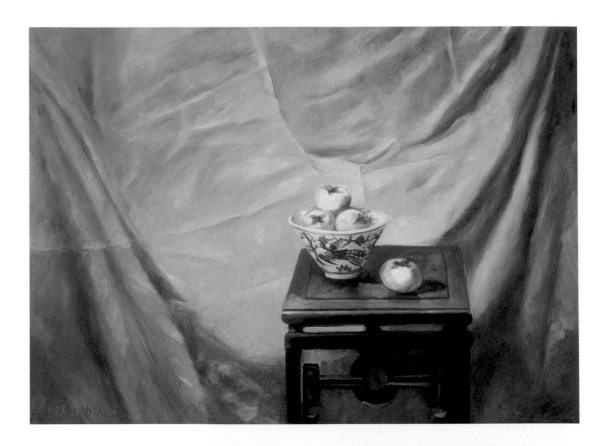

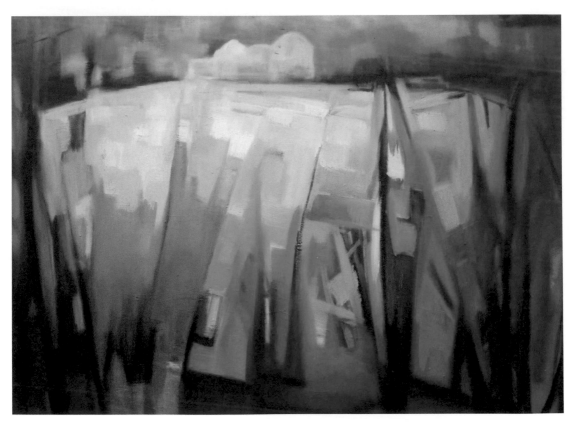

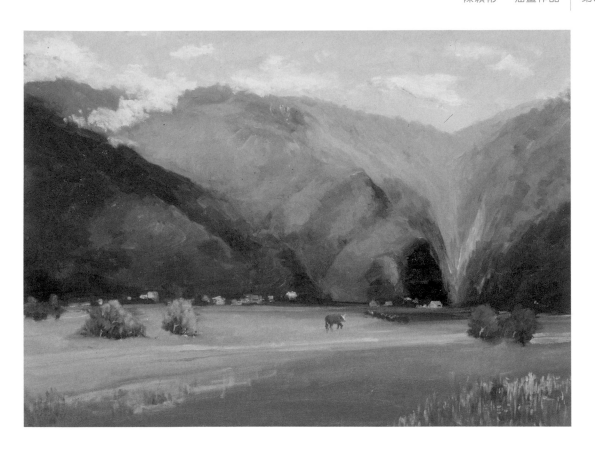

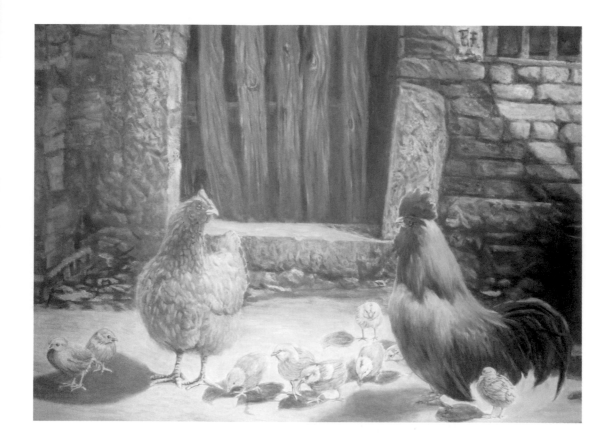

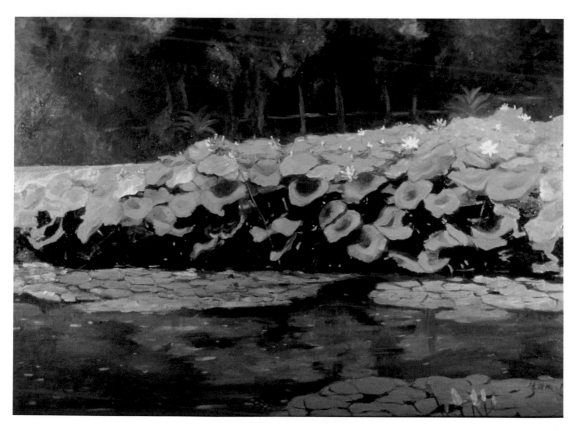

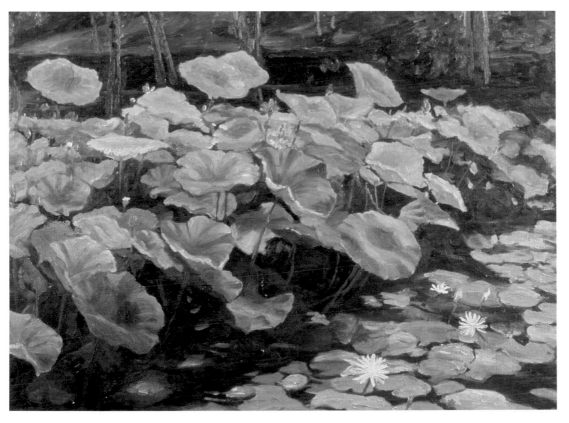

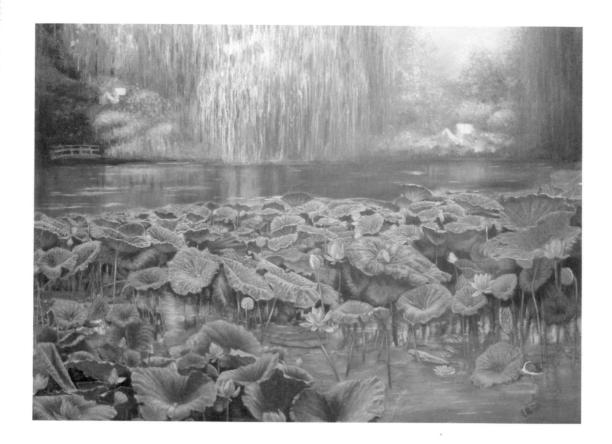

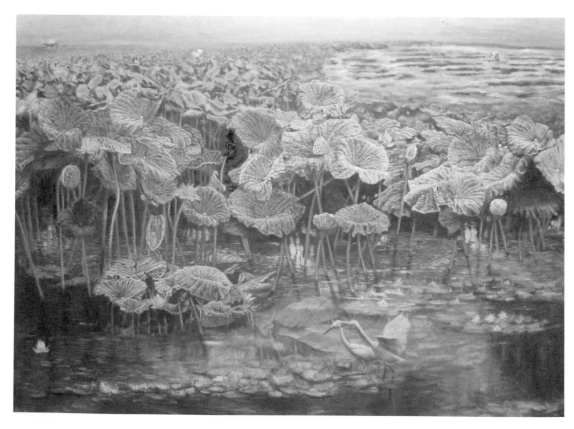

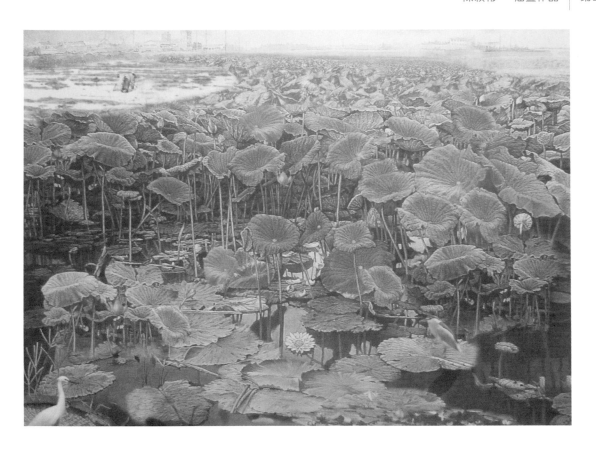

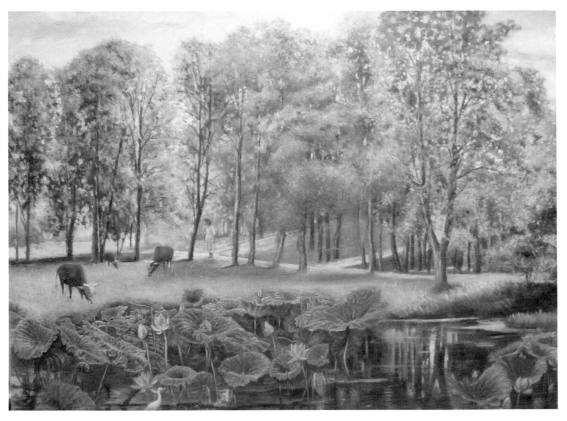

Painting 02

最新油畫技法入門
Getting started oil painting techniques

作　　者｜陳穎彬

總 編 輯｜薛永年

副總編輯｜Serena

美術總監｜馬慧琪

封面設計｜黃重谷、陳貴蘭
版面構成｜

油畫設計｜戴嘉玲、蔡秀芳

出 版 者｜優品文化事業有限公司
　　　　　地址：新北市新莊區化成路 293 巷 32 號
　　　　　電話：(02) 8521-2523
　　　　　傳真：(02) 8521-6206
　　　　　E-mail：8521service@gmail.com
　　　　　　　　（如有任何疑問請聯絡此信箱洽詢）

業務副總｜林啟瑞 0988-558-575

總 經 銷｜大和書報圖書股份有限公司
　　　　　地址：新北市新莊區五工五路 2 號
　　　　　電話：(02) 8990-2588
　　　　　傳真：(02) 2299-7900

網路書店｜博客來網路書店
　　　　　www.books.com.tw

首版一刷｜2020 年 10 月

建議售價｜350 元

國家圖書館出版品預行編目 (CIP) 資料

最新油畫技法入門 / 陳穎彬著 . -- 一版 . -- 新北市：
優品文化，2020.10
128 面；19×26 公分 . -- (Painting；2)
ISBN 978-986-99637-1-8(平裝)

1. 油畫 2. 繪畫技法

948.5　　　　　　　　　　　　　109015878

建議分類：藝術、美術

客服說明

書籍若有外觀破損、缺頁、裝訂錯誤等不完整現象，請寄回本公司更換；或您有
大量購書需求，請與我們聯繫。

Youtube 頻道　　　　上優好書網　　　　Facebook 粉絲專頁

最新油畫技法入門

Getting started oil painting techniques

最新油畫技法入門
Getting started oil painting techniques